첫 문장부터
엔딩까지
이야기
재미있게
쓰는 법

시작하는 창작자를 위한
이야기 작법 가이드

첫 문장부터 엔딩까지

이야기 재미있게 쓰는 법

히데시마 진 지음 | 윤은혜 옮김

SAMHO BOOKS

막연하게만 느껴지는 글쓰기,
그 속에는 많은 요령과 기술이 숨어 있습니다

어린 시절 부모님이 읽어 주던 그림책부터 시작해, 우리 주위에는 항상 이야기가 존재했습니다. 실제 있었던 일이 아니라 허구로 지어낸 것임을 알고 있어도 이야기는 우리를 빠져들게 하고, 무언가를 깨닫게 하고, 절대 잊을 수 없는 소중한 기억을 남기곤 합니다. 이렇듯 이야기란 한 사람의 정서와 감성을 성장시키는 데 중요한 역할을 합니다.

이야기의 가장 큰 매력은 우리를 현실 세계가 아닌 다른 장소로 데려다주는 데 있을 겁니다. 그리고 상상하지 못했던 환희와 감동을 선사해 마음을 풍요롭게 만들어 줍니다. 이야기에 매료되어 그 세계에 푹 빠져 본 적이 있는 사람이라면, 누구나 한 번쯤은 직접 자신의 이야기를 펼쳐 보이고 싶다고 생각한 적이 분명 있을 것입니다.

그렇게 창작 의욕에 눈뜬 여러분을 위해 이 책을 썼습니다. 막상 이야기를 쓴다고 생각하면 막막함이 크겠지만, 사실 이야기 창작에는 많은 공식과 기술이 숨어 있습니다. 그것을 아느냐 모르느냐에 따라 목표에 도달하기까지 드는 시간과 수고는 어마어마한 차이가 납니다.

가능한 한 짧은 시간 안에 효율적으로, 그것도 누구나 재미있다고 느낄 만한 이야기를 창작할 수 있다면 작가로서는 큰 기쁨과 수확일 것입니다. 이 책은 이야기를 창작하는 데 필요한 기본적인 발상과 노하우를 비롯해 캐릭터와 세계관을 만드는 법, 플롯과 스토리를 구성하는 법 등 창작자에게 꼭 필요한 지식과 테크닉을 다각도에서 쉽고도 자세하게 해설합니다.

그 같은 지식과 테크닉은 하나하나가 매우 중요할 뿐 아니라 서로

복잡하게 연동해 작용합니다. 언뜻 어렵게 생각될지 모르지만, 중요 포인트만을 압축해서 설명해 놓았으므로 페이지를 한 장 한 장 넘기다 보면 자연스럽게 글을 쓰는 테크닉을 습득하게 될 것입니다.

책에 담긴 내용은 제가 소설가로서 활동하며 오랫동안 축적해 온 기술이자, 수차례 신인문학상에 투고하면서 프로 작가로 데뷔하기까지의 경험을 집대성한 것이기도 합니다. 거기에 더해 인기 소설가를 배출한 출판사의 문학 편집자분들에게 얻은 귀중한 조언을 바탕으로 내용을 구성했습니다.

그중 상당수는 인터넷상의 정보로는 찾아보기 힘든 실제 경험에 기초해 쓴 것이기에 앞으로 이야기를 창작하려는 분들에게 분명 도움이 될 것이라 생각합니다. 본문에서도 언급하지만, 글을 쓴다는 행위는 지난하고 힘든 고행의 연속입니다. 그러나 한 편의 글을 완성한 순간의 만족감과 성취감은 다른 무엇과도 바꿀 수 없는 최고의 환희를 안겨 줍니다. 부디 중도에 글쓰기를 포기하지 말고, 여러분만의 멋진 이야기를 완성하기 바랍니다.

위대한 작가 스티븐 킹은 이렇게 말한 바 있습니다. "작가가 되고 싶다면, 다른 무엇보다도 이 두 가지를 해야 한다. 먼저 많이 읽고, 많이 써야 한다." 이 말을 늘 가슴에 담아 두었으면 합니다.

히데시마 진

PART
3

세계관을 구축한다

사건의 배치, 플롯을 구성한다

본격적으로 글을 쓸 때 기억할 것

스토리에 숨을 불어넣는 묘사의 기술

실제 집필과 프로 데뷔에 대하여

이야기의 틀을 잡는 설정 노트

실제로 이야기를 창작해 보자

PART

*

STORY CREATION
PART

1

이야기 창작에는
테크닉이 필요하다

이야기를 쓰는 데는 테크닉이 필요합니다. 호평받는 좋은 이야기에는 공통된 패턴이 존재합니다. 첫 번째 장에서는 그 패턴을 확인하면서 이야기의 큰 뼈대가 되는 주제를 생각해 봅시다.

이야기 창작의 첫 단계, 상징적인 장면을 상상하라

엔딩이든 클라이맥스든 상관없습니다.
내가 쓰고 싶은 장면이나 대사를 머릿속에서 구체적으로 떠올리는 것이 중요해요.

✅ 창작의 바탕은 상상력이 전부! 하나의 장면에서 모든 것이 시작된다

이야기는 다양한 형식으로 구현할 수 있습니다. 소설을 비롯해 영화, 드라마, 애니메이션, 웹툰까지 형식은 달라도 그 본질은 창작된 스토리라는 데 있습니다.

　이야기를 만들 때 가장 중요한 것은, **우선 이야기의 실마리를 머릿속에서 자유롭게 이미지화**하는 겁니다. 이게 전부예요. '대체 뭐부터 떠올리면 좋을까?' 이런 의문을 품을지 모르겠습니다. 하지만 정말 무엇이든 상관없어요. 한 저명한 소설가는 결말을 먼저 상상하며 글을 쓴다고 합니다. 어느 유명 애니메이션 감독은 가장 흥미로운 클라이맥스 장면을 상상하고, 거기서부터 이야기를 점점 붙여 나간다고도 하고요.

　자신이 쓰고 싶은 이야기의 상징적인 장면을 먼저 생각해 봅시다. 주인공의 대사여도 좋고, 치열한 전투 장면도 좋아요. 혹은 마지막 한 줄의 문장이라도 괜찮습니다. 그것을 머릿속에 그려낸다면, 창작의 문이 스스로 열리기 시작할 테니까요.

- **이야기 창작의 첫걸음을 떼려면?**
 결말이나 클라이맥스 등 머릿속에 떠오른 장면을 써 내려간다.
- **그다음은 어떻게 해야 할까?**
 장면에 등장하는 주인공 캐릭터를 정하고, 이야기의 오프닝을 생각한다.

✅ 세계관과 등장인물, 장르가 자연스럽게 떠오른다

머릿속에서 상징적인 장면을 떠올리는 데 성공했다면 이야기 창작의 첫 번째 단계는 이미 완수한 것이나 다름없습니다. **해당 장면(또는 대사)에 여러분이 쓰고자 하는 이야기의 세계관이 응축해 있기 때문입니다.**

이어서 그다음을 상상해 보세요. 더 깊이 파고들어 상상하면 거기에는 분명 주인공이 존재하고, 상대방(혹은 적이나 라이벌)도 있을 거예요. 즉 등장인물들이 자연스럽게 탄생하게 되는 겁니다.

여기까지 이르면 이야기의 큰 틀을 이루는 뼈대가 보이기 시작합니다. 예를 들어 판타지, 로맨틱 코미디, 스포츠, 호러, 액션, 서정적인 인생 드라마 등 이야기의 장르가 결정됩니다. 머릿속에 떠오르는 이야기의 장르는 대체로 여러분이 즐겨 읽는 작품 유형과 관련 있는 경우가 많습니다.

상징적인 장면을 머릿속에 그려내는 것과 더불어 여러분이 쓸 이야기의 장르를 파악하는 것 또한 매우 중요한 창작의 기본이라 할 수 있습니다.

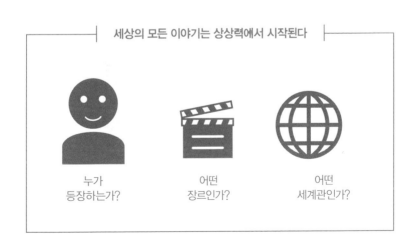

세상의 모든 이야기는 상상력에서 시작된다

누가
등장하는가?

어떤
장르인가?

어떤
세계관인가?

글쓰기를 시작하기 위해서는 재능보다 테크닉

창작을 뒷받침하는 밑거름은 꾸준함과 독서량.
그리고 어찌됐든 한 줄이라도 쓰기 시작하는 것이 중요합니다!

✅ 테크닉을 익히면 누구나 글을 쓸 수 있다

이야기를 쓰기로 마음먹었다면, 일단 한 줄이라도 써야 합니다. **당장 몸을 움직여 글을 쓰기 시작하는 것이 가장 중요합니다.** 당연한 말이지만 그렇지 않으면 이야기는 시작되지 않습니다.

'한 번도 글을 써 본 적이 없는데 어쩌지?',

'내가 과연 재능이 있을까?'

'갑자기 글을 쓰기보다는 뭘 좀 배우고 시작해야 하지 않을까?'

이런 잡다한 생각에 사로잡힐 필요가 없습니다. 처음부터 잘 쓰려고 각오할 필요도 없어요. 한 가지 더 단언하자면, **이야기를 쓰는 초기 단계에서 재능의 유무는 특별히 중요하지 않습니다.** 이야기를 창작하는 데는 수많은 테크닉이 동원되고, 그걸 익히기만 하면 누구든 어느 정도는 글을 쓸 수 있게 됩니다. 그리고 그런 테크닉을 습득하려면 우선 책상이나 컴퓨터 앞에 앉아 실제로 글을 써 보면서 배우는 수밖에 없습니다.

앞으로 이 책에서는 이야기를 창작하는 데 필요한 테크닉을 다양한 관점에서 구체적으로 설명해 나갈 예정입니다. 그것들을 익히고 실제로 적용하는 단계에 이르면, 누구나 머릿속에 그린 이미지를 문장이라는 형태로 구현할 수 있을 것입니다.

이야기를 쓰고 싶다면, **고민만 하지 말고 일단 시작합시다.**

누구라도 이야기를 만들 기회가 있다!

테크닉
노력 노하우

재능

재능보다 테크닉과 노력, 요령에 중점을 두자.

✓ '좋아해야 잘할 수 있다'는 사실을 기억하자

이야기를 창작하기 위한 테크닉과 노하우, 방법을 익히려면 매일의 훈련이 필요합니다. 유수의 작가들도 알고 보면 끊임없는 훈련을 습관처럼 거듭했기에 독자들의 사랑을 받는 작품을 쓸 수 있었다고 말합니다.

아쿠타가와상과 더불어 일본에서 가장 권위 있는 문학상인 **나오키상을 수상한 어느 저명한 작가는 데뷔하기까지 퇴짜 맞은 원고의 양이 자기 키의 두 배가 넘을 정도였다**고 합니다. "그 정도로 글을 썼기에 많은 것을 배울 수 있었고, 결국에는 나오키상까지 받게 되었다."라는 말을 남기기도 했습니다.

한편, 이야기를 창작함에 있어 중요한 두 가지 요건을 말하자면, 그중 하나가 **꾸준함**입니다. 작가에게는 매일 거르지 않고 꾸준히 글을 쓰는 지구력이 필요합니다. 다른 하나는 **독서량**입니다. 직접 글을 쓸 때의 표현력은 그간 읽은 글의 양과 비례하는 법입니다. 매일 쓰고, 매일 읽는 과정에서 이야기 창작의 밑거름이 만들어집니다. **좋아해야 잘하게 된다**는 말은 이야기를 쓸 때도 마찬가지로 적용됩니다.

이야기를 구성하는
3가지 요소

일단은 독자의 감정에 변화를 일으켜야
재미있는 이야기, 매력적인 이야기로 평가받을 수 있습니다.

⊘ 장르, 주제, 설정은 이야기를 구성하는 기본 틀이다

작가의 예술적 관점에 중점을 둔 순수문학을 제외하면, 대부분의 이 야기는 '장르', '주제', '설정'이라는 3가지 구성요소를 토대로 만들어집 니다.

달리 말하자면 **세상에 나와 있는 이야기의 대부분은 어떠한 틀(템플 릿)에 맞춰 만들어져 있다**는 뜻입니다. 이를 이해하고 글을 쓰는 것과 모른 채 쓰는 것에는 아주 큰 차이가 있습니다.

이야기의 본질은 독자의 감정을 흔들어 '감동했다, 조마조마했다, 무 서웠다, 통쾌했다' 등 이른바 '재미'를 평가받는 데 있기 때문입니다. 사 람의 감정에 아무런 변화나 감흥을 일으키지 못하는 이야기는 '지루 한' 인상으로 남을 뿐입니다. 장르, 주제, 설정을 자신만의 독창성으로 잘 담아내어 이야기의 기초를 탄탄하게 다져 놓아야 '재미있는' 이야기 로서 높은 평가를 받을 수 있습니다.

● **이야기를 구성하는 3가지 요소**

이야기의 형식과 소재를 나타내는 것 → 장르
이야기를 통해 전달하고 싶은 메시지 → 주제
이야기의 무대와 등장인물의 관계성을 정의하는 것 → 설정

✅ 내가 쓸 수 있는 이야기의 장르를
파악하는 것이 창작의 기본

이야기는 마케팅적인 요소를 고려해야 비로소 '팔린다'는 점을 잊지 말아야 합니다. 작가로서 먹고살기 위해서는 독자가 구매할 가치를 느끼는 콘텐츠를 지속적으로 만들어야 하지요.

쉬운 예로 정기 연재를 하는 만화가를 들 수 있습니다. 만화 역시 장르, 주제, 설정이라는 3가지 요소를 꼼꼼히 따져서 만듭니다. **독자가 반응하지 않는 장르, 주제, 설정을 택한다면 연재할 수도 없을뿐더러 프로 만화가로서 살아남을 수 없습니다.** 독자의 니즈를 정확히 파악하고 지금 무엇이 유행하고 있으며, 콘텐츠 시장의 수요와 관심이 어떤 경향의 이야기로 모이는가를 판단해 그 흐름을 따라야 '재미있다'는 평가를 얻을 수 있습니다.

1-1에서 자신이 쓰고자 하는 이야기의 장르를 파악하는 것이 창작의 기본이라고 말한 것이 바로 이 때문입니다. 창작에서 3가지 구성요소의 선택은 매우 중요한 문제입니다.

독자의 수요 또한 작품의 평가에 영향을 미친다

독자의
수요 곡선

작가의
창작 곡선

좋은 평가

어떤 장르를
선택할 것인가

수많은 종류의 이야기가 존재하는 가운데,
어떤 이야기를 쓸지 결정할 때 도움이 되는 기본적인 개념을 소개합니다.

✓ 장르를 선택하는 두 방법의 장점과 단점

일반적으로 소설은 순수문학, 장르문학, 라이트노벨 이렇게 세 종류로 나눌 수 있습니다.

그중에서 가장 널리 대중적으로 향유되는 것이 오락적인 속성이 강한 장르문학입니다. 장르문학 중에서 부동의 인기를 자랑하는 것은 무협소설과 추리소설이 아닐까 합니다. 그 외에도 로맨스, 호러, 액션, 서스펜스, 스포츠, SF, 휴먼 드라마 등 다양한 장르가 있습니다.

이 중에서 어떤 장르의 이야기를 쓸지 고민된다면, 크게 두 가지 선택이 가능하다고 생각해 보세요. 하나는 본인이 좋아해서 즐겨 읽는 장르를 선택하는 것이고, 다른 하나는 현재 가장 인기가 높은 장르를 선택하는 거죠. 두 방법 모두 각각 장단점이 있으므로 이를 신중하게 고려해 창작할 장르를 선택해야 합니다.

● **소설은 크게 세 종류로 나눌 수 있다**
- 아쿠타가와상*으로 대표되는 예술성을 중시하는 순수문학
- 나오키상**으로 대표되는 대중적이고 상업성이 강한 장르문학
- 주로 10대를 대상으로 하며 이세계물이 많고 캐릭터성을 중시하는 라이트노벨

* 소설가 아쿠타가와 류노스케의 업적을 기려 제정된 상으로 일본 순수문학계에서 가장 권위 있는 문학상이다.
** 소설가 겸 영화감독이었던 나오키 산주고의 업적을 기려, 대중문학 작가에게 시상하는 문학상이다.

✅ 잘하는 장르와 인기 장르는 다르다는 인식을 갖는 것이 중요하다

내가 좋아하고 즐겨 읽는 장르를 선택하면 해당 분야의 이야기 패턴이나 지식이 이미 갖추어져 있는 만큼 쓰기 수월하다는 장점이 있습니다. 하지만 익숙하다는 이유로 안이하게 선택하면 계속 그 장르에만 갇힐 수 있고, 언젠가는 슬럼프나 자기복제에 빠질 위험이 있습니다.

반면 지금 가장 인기가 있는 장르를 선택하면 자신의 취향과는 다른 분야에 발을 들이는 경우가 많으므로 그에 맞는 사전 지식을 습득하기 위한 공부와 취재가 필요합니다. 시간과 수고가 들기는 하지만 엔터테인먼트 시장에서 높은 호응을 끌어낼 이야기를 창작할 가능성이 훨씬 커지지요.

요즘 인기 작가들이 익숙한 장르에서 벗어나 새로운 장르에 과감히 도전하는 사례가 느는 것도 같은 이유에서입니다. 슬럼프나 자기복제에 빠져 부진해지는 것을 피하면서, 완전히 다른 장르에서 새로운 독자를 개척하고자 하는 것이지요. 장르 선택은 이야기 창작에 있어서 그만큼 중요한 문제입니다.

주제란 이야기를 관통하는 중심 메시지

주제도 마케팅 분석이 필수.
시대에 발맞추지 못한 주제는 독자에게 외면받기 마련입니다.

✅ 주제는 작가의 나이와 인생 경험에 따라 달라진다

이야기를 쓰고 싶다고 생각한 순간, 자신도 자각하지 못한 사이 마음 깊은 곳에서는 '이것을 말하고 싶다, 전하고 싶다'는 막연한 메시지의 불씨가 타오르기 시작합니다. 이것이 바로 주제입니다.

이야기는 주제 없이 완성될 수 없습니다. 1-4에서 장르에 대해 언급했듯이, 어느 장르를 쓰든 그 스토리의 근저에는 내가 세상에 말하고 싶은 메시지가 깔려 있습니다. 작가가 독자에게 전하고자 하는 주제에 따라 주인공은 움직이고, 이야기는 진행되며, 결말에서는 주제의 전달이 이루어져야 합니다.

이는 영화든, 애니메이션이든, 역사소설이든, 라이트노벨이든 마찬가지입니다. **이야기의 주제는 작가의 개인적 삶과 밀접한 관련이 있습니다.** 대부분 가정, 학교, 회사, 인간관계 등 외부와 관계 맺는 과정에서 생기는 회의나 분노, 행복과 같은 감정에 기반합니다.

그래서 주제는 작가의 감수성과 나이, 인생 경험에 따라 달라집니다. 가령 10대 작가는 연애나 동아리 활동을 주제로 삼는가 하면, 50대의 작가는 경제나 정치를 주제로 삼을 수 있습니다. 주제의 스케일 역시 작가의 경험치에 따라 달라집니다.

단, 여기서 중요한 것은 어떤 주제든지 독자의 니즈에 부합되어야 한다는 점입니다.

☑ 독자가 주제에 공감할 수 있을 때
비로소 이야기의 재미로 이어진다

주제는 현재의 시대성에 부합해야 합니다. 그래서 작가에게는 사회 전체 또는 각 세대의 사람들이 안고 있는 과제와 고민이 무엇인지 읽어내는 관찰력과 통찰력이 있어야 합니다. 독자가 작품의 주제에 공감할 수 있어야 비로소 그 이야기를 재미있다고 받아들이기 때문입니다.

아무리 감동적인 이야기를 쓴다 한들 현실 감각이 결여된 시대착오적 주제를 담고 있다면 사람들에게 받아들여지지 않습니다. 따라서 어떤 주제가 머릿속에 떠오르면, 일단은 냉철한 시각에서 마케팅 분석을 할 필요가 있습니다.

베스트셀러 소설을 보면 각 시대의 주제를 알 수 있습니다. 공부 삼아 서점의 매대에 진열된 단행본을 몇 권 쭉 읽어 보세요. **장르는 달라도 이야기의 밑바탕을 이루는 주제는 의외로 공통점이 있음을 알 수 있을 것입니다.** 그 같은 시대적 분위기와 자기 내면에 품은 메시지를 연결하는 것이야말로 호평받는 좋은 작품을 쓰는 비결입니다.

┤ 주제 선택에 실패하면 독자의 공감을 얻지 못한다 ├

이걸 주제로 삼자!

이건 뭔가
아닌 것 같은데……

작가 → 주제 ✕ 독자

주제는 상실과 회복, 성장의 그래프를 따른다

주제를 짊어진 주인공을 어떻게 움직이느냐에 따라서
이야기의 재미는 크게 좌우됩니다.

⊘ 시대와 지역을 막론하고 큰 인기를 얻은 작품은 모두 동일한 철칙을 따른다

이야기에 등장하는 주인공은 작가가 전하고자 하는 주제를 대변하며 그에 충실하게 행동합니다. 자, 여기서 이야기를 창작할 때 가장 중요한 점을 말해 볼게요.

이야기의 도입부에서 주인공은 중요한 무언가를 상실할 필요가 있다는 점입니다. 그 후 이야기가 전개되면서 라이벌이나 동료를 만나고, 여러 위기를 극복하고, 결말에서는 잃어버렸던 중요한 무언가를 되찾는 것이죠.

동서고금을 막론하고 영화든, 만화든, 소설이든, 라이트노벨이든 큰 인기를 얻은 작품은 모두 이 철칙에 기반한 주제가 이야기의 핵심이 되어 주인공의 성장을 그려냅니다.

그래프로 표현하자면, 다소 하락하는 시점이 있다 하더라도 기본적으로 주인공의 성장세는 우상향으로 계속 뻗어 나가야 해요. 이 상승세가 어중간하면 독자에게 감동을 줄 수 없습니다.

● **감동을 낳는 이야기의 구조**

· 오프닝 ➜ 주인공은 소중한 무언가를 잃어 상처 받고, 방황하고 있다.
· 엔딩 ➜ 주인공은 분투 끝에 소중한 무언가를 되찾고 앞으로 나아간다.

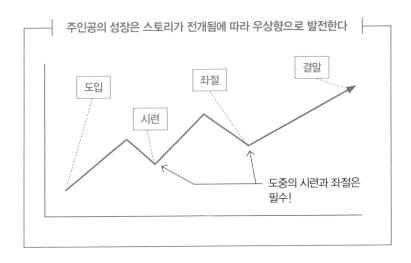

감각적 동기화가 일어날 때 감동이 생기고
베스트셀러가 탄생한다

저자가 전달하고 싶은 주제는 결국 성장 또는 진화이며, 어떤 문제의 해결과 돌파구이기도 합니다. 독자는 그런 주제를 대변하는 주인공에게 자신을 투영하고 감정 이입합니다.

이야기의 주제성이 독자의 고민이나 분노와 연결되는 순간, 독자는 시간 가는 줄 모르고 작품에 빠져들게 되지요. 이 같은 감각적 동기화가 일어날 때 감동이 생기고 베스트셀러가 탄생합니다.

이야기 속에서 주제를 풀어갈 때 모든 일이 일사천리로 순탄하게만 흘러가서는 안 됩니다. 인생과 마찬가지로 때때로 고난과 위기를 맞닥뜨리지 않는다면, 독자는 편의주의적이고 뻔한 이야기란 생각에 마음을 닫기 쉽습니다. 액션 애니메이션을 예로 들면, 새롭게 등장하는 적들은 점점 강해지고 주인공은 그에 맞서 예상치 못한 필살기를 만들어 냅니다. 그렇게 주인공은 위기에 처함과 동시에 성장과 진화를 거듭하며 강적을 물리치는 것이죠.

설정은 캐릭터와 주제를
촘촘하게 지지하는 골조

재미있는 이야기는 독창적인 설정이 있어야 합니다.
등장인물이 예측 불가능하게 움직이면서 독자를 즐겁게 해주어야 합니다.

⊘ 자유로운 발상으로 집을 짓고,
손님을 초대해 파티를 여는 기분으로

이야기의 구성요소 중 나머지 하나인 설정은 다음과 같이 생각하면 쉽게 이해할 수 있을 거예요.

우선 머릿속에 적당한 넓이의 땅을 떠올려 보세요. 형태도 넓이도 자유롭게 상상하세요. 거기에 집을 지을 거예요. 먼저 4개의 기둥을 세워 봅시다. 기둥의 위치와 높이 역시 마음대로 정해도 좋습니다. 이것으로 집의 골조가 만들어집니다. 이어서 지붕을 올리고, 벽을 둘러싸는 작업을 합니다. 문과 창문의 개수, 모양, 크기 모두 마음대로 하고 마지막으로 벽에 색을 칠해도 좋습니다.

이렇게 집이 완성되면 이번에는 집 안에 원하는 가구와 가전을 집어넣습니다. 자, 이렇게 나만의 집이 완성되었다면 이제 손님을 몇 명 불러서 홈파티를 열기로 합니다. **무대 장치인 이 집에 초대된 사람들이 몇 살이고, 어떤 옷을 입고, 어떻게 행동하고, 무엇을 말하고, 주인공인 당신에게 어떤 영향을 미치는가.** 이것이 이야기의 설정입니다.

● **이야기를 읽기 쉽게 만드는 설정 포인트**

① 무대는 대중이 이해하기 쉽고 공감하기 좋은 것으로 설정한다.
② 주요 등장인물은 너무 많지도, 적지도 않게 7~11명이 적당하다(장편일 때).
③ 세계관을 너무 방대하게 설정하면 복선을 회수하기가 어렵다.

✅ 설정은 이야기의 스케일에 큰 영향을 미친다

설정이란 여러분이 상상한 집, 즉 세계관 속에 몇 명의 인물이 등장하고 어떤 동료가 있으며, 어떠한 적이 있고, 누가 이야기에 어떤 영향을 미칠 것인지, 말하자면 역할 분담을 정하는 것이라 할 수 있습니다.

설정은 캐릭터를 만들 때는 물론이고 이야기의 길이나 스케일에도 막대한 영향을 미칩니다. 거대한 스타디움 같은 큰 집을 상상했다면 장대한 규모의 이야기가 될 것이고, 오두막집같이 아담한 집을 상상했다면 매우 일상적이며 등장인물도 적은 이야기가 될 테지요.

설정은 등장인물의 행동을 촉발하거나 제한하는 역할을 합니다. **뚜렷하지 않고 모호한 설정은 무너지기 쉬운 집이나 마찬가지여서 이야기가 탄탄하게 성립하기 어렵습니다.** 또한 설정은 주제와 밀접하게 동조하면서 모든 캐릭터가 역할에 충실하게 움직이도록 만들어야 합니다.

재미있는 이야기는 독창적인 설정으로 등장인물이 예측 불가능하게 움직이면서 독자를 즐겁게 해 줍니다.

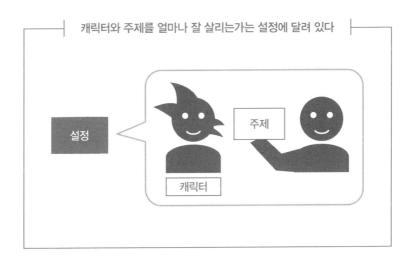

캐릭터와 주제를 얼마나 잘 살리는가는 설정에 달려 있다

설정

주제

캐릭터

이야기 구조의
기본 규칙과 철칙

장르, 주제, 설정을 정했다면 다음은 이야기의 기본 구조를 짤 차례.
이야기의 짜임새는 처음 10페이지 안에서 결정됩니다.

☑ 볼륨감과 리듬감을 의식하는 것이 중요하다

이야기의 구조를 짜는 것은 인생 게임에서 목표 지점에 도달하기까지의 경로를 지도로 그리는 것과 비슷합니다.

외길로만 가서는 드라마가 만들어지지 않습니다. 오르막이 있으면 내리막도 있고, 아슬아슬한 낭떠러지도 지나가고, 드넓게 펼쳐진 아름다운 바다가 내려다보이는 지점도 만들어야 합니다. 이렇듯 기복과 우여곡절이 있는, 파란만장한 여정을 스토리에 담아낸다면 독자의 마음을 사로잡고 감정을 뒤흔드는 데 성공할 수 있을 것입니다. 단, 그러면서도 **어디까지나 목표는 주제의 달성이라는 점을 잊지 말아야 합니다.**

이야기의 구조를 만드는 단계에서는 분량 안배와 리듬감에 주의를 기울여야 합니다. 가령 도입부에서 설정에 관한 설명이 너무 장황하거나 중복되면 독자는 지루한 이야기라고 판단해 흥미를 잃기 쉽습니다. 특히 처음 10페이지는 이야기의 향방을 어느 정도 결정지을 만큼의 임팩트가 있어야 합니다.

● **실패하지 않는 이야기 구조**
① 도입부의 4페이지 안에 대사가 나오게 해서 독자가 감정 이입할 수 있게 한다.
② 이야기의 전환점은 전체 분량의 밸런스를 고려해 중간중간 임팩트 있게 배치한다.
③ 너무 순조롭게 전개되면 안일하다는 인상을 주어 독자의 관심을 얻을 수 없다.

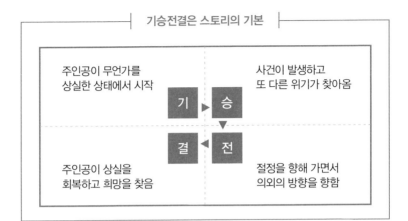

┤ 기승전결은 스토리의 기본 ├

주인공이 무언가를
상실한 상태에서 시작

기 ▶ 승

사건이 발생하고
또 다른 위기가 찾아옴

결 ◀ 전

주인공이 상실을
회복하고 희망을 찾음

절정을 향해 가면서
의외의 방향을 향함

✅ 이야기의 전환점을 만들어
다른 방향으로 유도하는 구조를 만들자

스토리에는 익히 잘 알려진 템플릿이 있습니다. 바로 '기승전결'이지요. 요즘 할리우드 영화에서는 초반, 중반, 종반으로 나뉘는 3막 구성이 흔히 사용되는데, 이 막과 막 사이에는 이야기를 다른 방향으로 전환시키는 사건이 주인공에게 일어납니다. 이 전환점을 '플롯 포인트'라고 합니다. 영화와 마찬가지로 소설에서도 플롯 포인트로 구분되는 전환점까지의 분량 안배가 매우 중요합니다.

앞에서 말했듯이, 도입부가 매력적이지 않으면 거기서부터 이미 작품에 대한 호감이 급격히 냉각되고 독자는 흥미를 잃습니다. 따라서 글을 쓰기 전에, **설정을 포함해 어디에서, 누가, 어떤 구체적인 행동을 취하고 주인공의 성장을 촉발할 어떤 충격을 가할 것인지 분명히 정해 둘 필요가 있습니다.** 뒤이어 플롯에 대해 살펴볼 텐데, 플롯이 필요한 이유 역시 이야기의 전체 흐름을 명확하게 파악함으로써 독자의 흥미를 자극하는 전환점이 되는 사건을 확실하게 배치하기 위함입니다.

스토리에는
공식적인 패턴이 있다

많은 작품이 과거에 창작된 이야기에서 영감을 얻습니다.
아이디어가 떠오르지 않을 때는 기존의 명작을 참고해 봅시다.

⊘ 이야기의 전체적인 흐름을 시간순으로 정리한다

쓰고 싶은 장르, 전달하고 싶은 주제, 이야기의 주요 설정을 정했다면 구체적인 스토리 라인story line을 작성해 봅시다. 스토리 라인이란 이야기에 등장하는 주요 사건을 시간순으로 간략히 요약한 것으로, 이를 통해 전체 흐름을 파악할 수 있습니다.

스토리 라인을 작성함으로써 머릿속에만 있던 아이디어를 눈에 보이는 형태로 정리할 수 있고, 그 과정에서 또 다른 아이디어를 얻기도 합니다. 예시로 청춘 드라마의 스토리 라인을 작성해 볼게요.

● **청춘 드라마 스토리 라인 예**
① 주인공은 고등학교 2학년 여학생으로, 노래하는 것을 괴로워한다(아무도 이 사실을 모른다).
② 학교 축제가 다가오는 와중에 옛 소꿉친구로부터 밴드부 활동을 권유받는다.
③ 주인공이 노래하지 못하게 된 것은 과거 사건으로 인한 트라우마 때문이다.
④ 억지로 동아리방에 떠밀려 가 사람들 앞에서 노래를 불러야 하는 상황에 처한다.
⑤ 과거의 트라우마가 떠올라 충격으로 쓰러진다.
⑥ 소꿉친구와 동아리 부원들의 도움을 받아 마음의 상처를 회복하면서 연습에 매진한다.
⑦ 축제 직전에 새로운 사건이 터져 다시 한 번 좌절을 겪는다.
⑧ 그럼에도 무대에서 기다리는 친구들을 위해 끝까지 노래한다.
⑨ 박수와 환호를 받으며 잃어버렸던 노래 실력을 되찾고 과거를 극복한다.
⑩ 관객석에서 주인공을 보고 있던 부모님이 눈물을 흘리며 박수를 친다.

☑ 과거의 이야기에서 아이디어를 얻어
오리지널리티를 더한다

왼쪽의 스토리 라인을 읽으면서 어디선가 본 적이 있다고 느꼈을지 모르겠습니다. 이 책을 집필하면서 구상한 스토리 라인이지만, 비슷한 전개로 진행되는 영화나 드라마, 만화, 소설은 분명 수없이 많을 겁니다.

스토리 라인에서 보았듯이 이 이야기의 주제는 '상실과 회복'이며, 과거로부터의 '해방과 성장'입니다. 설정 면에서 보면 학교를 무대로 한 청춘 밴드물이고, 등장인물은 고등학생과 교사, 가족 정도라고 볼 수 있겠습니다. 소위 소년만화의 3대 원칙이라 일컫는 '우정, 노력, 승리'를 구현하는 스토리를 만들어 보았습니다.

이야기를 창작할 때 기존의 공식화된 패턴을 바탕에 깔고 그 위에 독자적인 이야기를 만들어 나가는 것은 좋은 방법입니다. 이는 모방이 아니라 모티프, 즉 창작의 시작점이 되는 영감을 얻기 위한 행위로 인정받고 있습니다. 사실 **과거에 만들어진 패턴이 아닌 전혀 새로운 스토리를 만드는 것은 매우 어려운 일이라고 할 수 있습니다.**

현실적으로 베스트셀러 소설이나 유명한 할리우드 영화 중 상당수(전부라고 하지는 않겠습니다)가 과거 창작된 이야기에서 영감을 얻어 만들어집니다. 그러니 창작의 아이디어가 막막할 때, 한계에 부딪혔을 때는 과거에 큰 인기를 끌었던 영화나 소설에서 힌트를 찾아보는 것도 한 방법입니다.

단, 어디까지나 구조적인 패턴을 큰 틀에서 따라가는 선에 그쳐야 한다는 점에 주의합니다. 세세한 설정이나 캐릭터의 조형, 플롯 포인트, 대사의 톤 등에는 독창성(오리지널리티)을 담아야 하며, 그렇지 못하면 그저 표절 작품에 지나지 않게 됩니다.

스토리 라인이 정해지면
대략적인 줄거리를 쓴다

줄거리를 쓰면서 아이디어를 내는 데 익숙해지는 것이 중요합니다.
실제로 글을 써 내려가다 보면 점점 아이디어가 떠오르기도 해요.

⊘ 스토리 라인에 살을 붙이고 오리지널리티를 가미한다

큰 틀에서의 이야기 흐름, 즉 스토리 라인이 결정되면 다음 단계는 구체적인 줄거리를 쓸 차례입니다.

대략적인 줄거리는 **앞서 쓴 스토리 라인에 살을 붙여서 내용을 보완하고, 나만의 이야기가 될 수 있도록 오리지널리티를 더하는 과정**을 거칩니다. 줄거리를 수정하고 가필하는 과정에서 청춘 드라마에 미스터리적인 요소를 추가하거나, 액션이나 서스펜스적 요소를 가미하는 등 이야기 자체에 밀도를 더할 수도 있습니다.

'이것만은 꼭 넣고 싶다.'는 주인공의 대사나 클라이맥스의 상황 묘사가 있다면 이 단계에서 추가해 두세요. 이야기를 창작하다 문득 떠오른 아이디어는 의외로 잊어버리기 쉽고, 한번 잊으면 다시 떠올리기 어려운 사례가 종종 있기 때문입니다. 그러므로 순간적으로 반짝 떠오른 아이디어는 바로바로 포스트잇에 메모해 보드에 붙여 두는 것이 좋습니다.

● 하나의 장르에 다른 분위기의 아이디어를 접목해 보자
- 로맨스나 청춘 드라마에 미스터리의 분위기를 가미한다.
- 미스터리 장르에 호러나 액션 요소를 가미한다.
 이렇게 하면 독창성을 살리기 쉽고 이야기의 템포도 빨라진다.

✅ 줄거리는 어디까지나 설계도이므로 치밀하지 않아도 OK

줄거리를 쓸 때 지나치게 세밀하게 쓸 필요는 없습니다. 왜냐하면 본격적으로 글을 집필하는 단계에서 끊임없이 바뀌기 때문입니다.

　다만 초보 작가라면 줄거리를 많이 써 보면서 아이디어 발상에 익숙해지는 것이 좋습니다. 다양한 이야기를 쓰는 데 어느 정도 익숙해지면, 불현듯 이야기의 첫 문장을 써 내려갈 수 있게 됩니다. 머릿속에서 창작의 설계도를 만드는 과정을 마쳤기 때문이지요.

　한편, 프로 작가라도 실제 글을 쓰다 보면 설계도와는 점점 다른 쪽으로 이야기가 흐르기도 합니다. **이야기를 쓰다 보면 등장인물이 마음대로 움직이기 때문입니다.** 말도 안 되는 소리라고 생각할지 모르지만, 줄거리 단계에서는 미처 알지 못했던 캐릭터의 성격이나 특징이 어느 순간 뚜렷하게 부각되는 시점이 있습니다.

　이렇게 캐릭터가 움직이기 시작했다는 것은 이야기를 잘 쓰고 있다는 증거입니다. 또한 작가로서 이야기에 깊이 몰입하고 있다는 방증이기도 합니다.

상상력을 발휘할수록 등장인물이 저절로 움직이기 시작한다

이렇게 되었다면 작가로서 성장했다는 증거!

이야기 창작 1단계 클리어!

줄거리로 숨을 불어넣으면 이야기가 자연스럽게 확장되고,
인물 묘사와 등장인물 간의 상관관계가 보이기 시작합니다.

⊘ 아이디어가 떠오르면 다각도로 관점을 바꿔가며 수정하고 보완한다

1-9에서 만든 스토리 라인에 디테일이나 아이디어를 추가해 줄거리를
작성해 볼게요. 별표 부분이 줄거리를 작성하기 위해 덧붙여 수정한
부분입니다.

● **스토리 라인을 확장한 줄거리 예**

① 주인공은 고2 여학생으로 노래를 부르지 못한다(아무도 이 사실을 모른다).

★ 사실은 노래하기를 무척 좋아한다. 장래에 가수가 되길 꿈꿨다.

② 학교 축제가 다가오는 와중에 옛 소꿉친구로부터 밴드부 활동을 권유받는다.

★ 소꿉친구는 남학생으로, 전학을 갔다 돌아와 5년 만에 재회했다. 그사이 몰라보게 어른스러
워진 친구의 모습에 주인공은 깜짝 놀란다. 그 친구는 주인공에게 일어났던 사건을 모른다.

③ 주인공이 노래하지 못하게 된 것은 과거 사건으로 인한 트라우마 때문이다.

★ 중2 때 주인공의 반은 합창대회에서 우승했다. 우승은 주인공의 실력 덕분이라고 주위 사람
들 모두가 인정했지만, 절친했던 한 여학생이 그 일로 질투를 했고, 결국 주인공은……

④ 억지로 동아리방에 떠밀려 가 사람들 앞에서 노래를 불러야 하는 상황에 처한다.

⑤ 과거의 트라우마가 떠올라 충격으로 쓰러진다.

★ 다시 만난 소꿉친구는 인내심을 가지고 주인공을 따뜻하게 대한다. 그 모습에 닫혔던 마음이
열리기 시작한다.

⑥ 소꿉친구와 동아리 부원들의 도움을 받아 마음의 상처를 회복하면서 연습에 매
진한다.

★ 언제부터인가 주인공의 마음속에 사랑의 감정이 싹트고, 그것으로 용기를 얻는다.

⑦ 축제 직전에 새로운 사건이 터져 다시 한 번 좌절을 겪는다.

⑧ 그럼에도 무대에서 기다리는 친구들을 위해서 끝까지 노래한다.

⑨ 박수와 환호를 받으며 잃어버렸던 노래 실력을 되찾고 과거를 극복한다.

⑩ 관객석에서 주인공을 보고 있던 부모님이 눈물을 흘리며 박수를 친다.

✓ 자연스러운 흐름 아래 등장인물의 성격과 행동 이유가 점차 드러난다

어떤가요? 스토리 라인 단계에서는 청춘 드라마의 분위기가 강했지만, 오랜만에 재회한 어린 시절의 친구가 남자임이 밝혀지면서 로맨스의 느낌이 더해졌습니다. 그리고 과거에 일어났던 사건은 그 남학생이 전학을 가고 없었던 중학교 시절, 가깝게 지냈던 여학생과의 사이에서 생긴 일이었습니다. 아마도 이 여학생은 전학 간 남학생과도 친구 사이였을 것입니다. 가벼운 미스터리 요소도 살짝 넣어 노래를 하지 못하게 된 사연에 얽힌 비밀도 암시합니다.

　어떤 사건이 있었던 것이고, 친했던 여학생은 어떻게 되었는지, 주인공과 가족의 관계는 어떤지 등을 이야기 중반부에서 얼마나 깊이 파고들 것인지는 아직 검토 중인 단계입니다. 이렇게 **아이디어 수준에서 떠오른 것들을 추가하고, 이야기의 세계를 넓혀 가다 보면 캐릭터의 성격이 점점 선명해집니다.** 동시에 이야기 속에서 인물들 간의 관계가 발생하면서 각 인물의 행동 이유도 명확해집니다. 이 행동의 이유를 독자가 납득할 수 있게 함으로써 공감과 재미를 느끼게 만드는 것이지요.

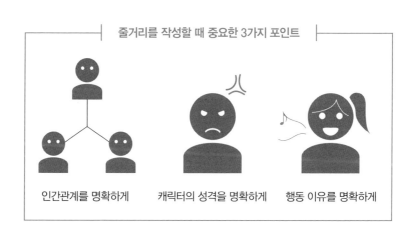

줄거리를 작성할 때 중요한 3가지 포인트

인간관계를 명확하게　　캐릭터의 성격을 명확하게　　행동 이유를 명확하게

창작의 고통 속에도
행복은 분명히 있다

"글을 쓴다는 행위에 특별한 것은 아무것도 없다. 단지 타자기 앞에 앉아 피를 흘릴 뿐이다."

미국의 작가 어니스트 헤밍웨이가 남긴 말입니다. 그 정도의 대작가에게도 글을 쓰는 행위는 괴로움의 연속이라는 뜻이겠지요.

실제로 글을 써 보면 누구나 금방 느낄 수 있을 겁니다. 처음 아이디어를 떠올릴 때만 해도 '이건 역대급 대작이 될 거야!'라며 의욕을 불태우지만 글을 써 내려가면서 '왜 이렇게 재미가 없지?', '그냥 지루하기만 한 걸······' 이렇게 점점 자신을 잃고 말지요. 혹은 집필 중간에 치명적인 문제점을 발견해서 이야기를 완성할 수 없게 되거나, 미스터리를 쓸 생각으로 시작했는데 전혀 미스터리답지 않은 작품이 되어 버리기도 합니다.

무엇보다 괴로운 것은, 그 같은 고민과 괴로움을 아무에게도 하소연할 수 없다는 점입니다. 창작의 고통은 오직 혼자만의 몫입니다. 혼자 힘으로 보이지 않는 상대와 싸워야 합니다.

물론 즐거움도 분명 있습니다. 이야기의 세계관도, 주인공도, 결말도 모두 내 마음대로 만들 수 있고, 글을 쓰는 동안은 내가 창조한 세계 속에 오롯이 빠져들 수 있습니다. 그리고 마침내 내 생각대로 한 편의 이야기를 완성한 순간 느끼는 만족감과 성취감은 무엇과도 바꿀 수 없는 기쁨입니다. 이 쾌감을 한 번이라도 맛본다면 여러분은 이야기 창작의 매력에 사로잡혀 빠져나갈 수 없을 것입니다.

STORY CREATION
PART

2

캐릭터를
조형한다

캐릭터는 이야기의 중심입니다. 독자는 등장인물에게 매료되고 공감함으로써 이야기 속 세계에 몰입하게 됩니다. 이처럼 이야기의 핵심인 캐릭터를 설정할 때의 포인트와 이를 텍스트로 묘사할 때의 테크닉을 알아봅니다.

이야기를 움직이는
등장인물 설정하기

치밀한 캐릭터 설정과 묘사는
창작에서 가장 중요한 부분 중 하나입니다.

✅ 집필에 들어가기 전 등장인물 전체의 설정을
리스트로 작성해 정리한다

이야기가 재미있을지, 지루할지는 주인공을 비롯한 등장인물에게 달려 있습니다. 출판사에서 주최하는 문학상 상당수가 등장인물의 매력 여부에 비중을 두고 심사합니다. 그런 만큼 글을 쓰기 전에 치밀하게 준비해 둘 필요가 있습니다.

이름, 나이, 생일, 키, 몸무게, 생김새, 옷차림 특징, 헤어스타일, 학력, 직업, 가정환경, 가족관계, 장점, 단점, 성격, 특기, 취미 등 세세한 부분까지 설정해 두어야 합니다. 대형 서점이 주관한 공모전에서 대상을 받은 어느 유명 소설가는 등장인물의 현주소와 자주 이용하는 전철역, 유치원부터 대학교까지의 학교 설정과 위치, 거주하는 집의 실내 평면도까지 정한 뒤에야 집필을 시작한다고 합니다.

등장인물의 특징이나 성격이 이야기가 진행되는 중간중간 모순되는 모습을 보이면, 독자는 마음이 식어 버립니다. 따라서 사전에 모든 등장인물에 대한 세부 사항을 리스트로 정리해 두는 것이 좋습니다.

● 등장인물을 설정할 때의 포인트
① 키와 얼굴, 헤어스타일 등 외형이 겹치지 않게 한다.
② 성격과 말투는 다소 극단적으로 묘사하는 편이 좋다.
③ 옷차림과 소지품, 액세서리는 시대상에 맞는 것을 선택한다.

✅ 시각적 특징으로 등장인물의 이미지를 강화한다

장편 정도의 분량, 특히 미스터리 소설 같은 경우에는 등장인물이 10명이 넘기도 합니다. 이 정도가 되면 아무리 리스트를 만들어도 인물을 구별하기가 쉽지 않습니다.

그럴 때 추천하는 방법이 있습니다. **각 등장인물의 얼굴이나 전신 이미지에 가까운 배우나 연예인을 선정해 그들의 사진을 리스트에 첨부하는 것이죠.** 만화나 애니메이션 캐릭터라도 상관없습니다.

이렇게 하면 등장인물의 비주얼을 시각적으로 뚜렷하게 파악할 수 있어 묘사하기가 한결 수월할 뿐 아니라, 세세한 신체적 특징이나 옷차림, 모자나 액세서리 같은 소품 등을 연상해 글로 표현하기가 쉬워집니다. 그림을 잘 그린다면 캐릭터 일러스트를 직접 그려보는 것도 좋은 방법이에요.

또 다른 방법으로는, 영화를 여러 편 보면서 그중에서 이야기 속 등장인물과 가까운 캐릭터를 찾아내고, 거기에서 이미지를 발전시켜 나갈 수도 있습니다. 꼭 한번 시도해 보세요.

아이디어를 바로바로 기록할 수 있는 전용 노트를 만들어
등장인물별로 자세한 특징을 정리한다

집필 중간중간 인물의 설정을 쉽게 확인할 수 있고
중요한 부분은 형광펜 등으로 강조 표시할 수도 있다.

매력적인 캐릭터
만드는 방법

이야기의 재미를 크게 좌우하는 캐릭터 조형.
그만큼 작가로서의 창의력과 테크닉이 필요합니다.

⊘ 작가 자신이 등장인물을 깊이 이해하는 것이 먼저다

매력적인 캐릭터의 등장은 재미있는 이야기의 필수 조건입니다. 특히 라이트노벨에서는 스토리보다 캐릭터 조형이 더 중요하게 여겨지는 경향이 있습니다.

'어떻게 하면 독자의 마음을 사로잡는 캐릭터를 창조할 수 있을까?' 이야기를 창작할 때 피해 갈 수 없는 과제입니다. 이를 해결하지 못한 사람도 적지 않은데요. 그 열쇠는 **캐릭터의 성격, 장점, 단점, 강함과 약함을 작가 자신이 깊이 이해하고 있는가**에 달려 있습니다. 각각의 캐릭터를 면밀하고 깊이 있게 파악한 뒤에 그려야 캐릭터가 이야기 속에서 어떻게 움직여야 할지, 그 행동 이유가 보입니다.

예를 들어 아버지를 살해한 범인에게 격렬한 분노와 증오를 품은 아들이 있습니다. 만약 범인을 찾게 된다면 그는 어떤 행동을 할까요? 답은 명확하지요. 이때 행동뿐 아니라 보이지 않는 내면 심리와 마음의 동요까지 섬세하게 묘사하면 인간적인 공감을 불러일으키는 캐릭터로 성장할 수 있습니다.

● 다소 뻔하지만, 캐릭터를 매력적으로 그리는 기법 예
① 강인한 캐릭터지만 클라이맥스에서 눈물을 보인다.
② 슬픈 상황임에도 눈물을 참으며 웃어 보인다.
③ 자신의 목숨을 희생하면서까지 누군가를 구하는 장면을 보여준다.

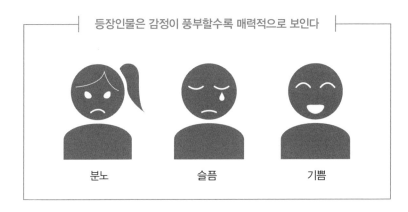

등장인물은 감정이 풍부할수록 매력적으로 보인다

분노　　　　　　슬픔　　　　　　기쁨

✅ 노하우를 알면 캐릭터를 매력적으로 묘사할 수 있다

그럼 캐릭터를 매력적으로 묘사하기 위한 구체적인 노하우를 살펴봅시다. 일단 독자에게 강한 인상을 심어 주기 위해서는 첫 등장에서 강렬한 대사나 상황을 묘사하고, 인간적인 특징을 명확하게 보여줄 필요가 있습니다.

특히 주인공이라면 그의 말과 행동에 독자가 감정 이입할 수 있는가를 의식하면서 세심하게 인격을 만들어야 합니다. 가령 초반에는 그저 악인인 줄 알았는데, 알고 보니 정의로운 사람이었다는 식으로 전개하면 이야기에 깊이와 묘미가 더해져 호감도를 한층 높일 수 있습니다. 또한 분노를 터뜨리거나 눈물을 보이는 등 격한 감정을 드러내는 장면을 중간에 적절히 끼워 넣으면 캐릭터가 훨씬 돋보입니다.

매력적인 캐릭터를 제대로 그려내는 데 성공하면 그 인물은 독자의 마음속에 오래도록 살아 숨 쉽니다. 그러기 위해서는 많은 사람이 감정을 이입할 수 있는 인물로 그려내고 있는지를 항상 점검하면서 글을 써나가야 합니다.

캐릭터를 구축하려면 행동 원리가 필요하다

캐릭터가 움직이는 데 필연성이 없으면
독자가 이야기에 감정 이입할 수 없습니다.

✅ 주인공의 개성을 확립해 매력적이고 존재감 있는 캐릭터로 구축한다

행동 원리란 '행동의 근원적 동기가 되는 본능, 욕구, 열망, 신념, 가치관 등'을 말합니다. **이야기에 등장하는 캐릭터를 매력적이며 돋보이는 존재로 보이게 하려면 행동 원리가 반드시 필요합니다.** 특히, 스토리를 이끌어가는 주인공은 처음부터 끝까지 명확한 행동 원리에 따라 움직여야 합니다.

'그 사람은 왜 살인을 저지르는가?'

'그 여자는 왜 거짓말을 하는가?'

예를 들어 이야기를 읽는 도중에 이런 의문이 생겼다고 가정할 때, 마지막까지도 그 이유를 알 수 없다면 그건 실패한 이야기나 다름없습니다.

또한 독자의 감정을 뒤흔들려면 주인공을 비롯한 등장인물들의 행동에 동기를 부여하는 본능, 욕구, 열망, 신념, 가치관 등을 독자가 공감할 수 있어야 합니다. 이것이 잘 구축된 캐릭터는 개성이 확립되어 매력적으로 느껴집니다. 반대로 그렇지 못하면 독자는 캐릭터의 말과 행동에서 당위성을 느끼지 못하고 감정 이입하기도 어렵습니다.

독자의 마음을 끌어당기기 위해서는 설득력이 있고 공감할 수 있는 캐릭터를 만드는 것이 중요합니다. 등장인물의 행동 원리를 충분히 이해한 다음 이를 바탕으로 이야기를 창조해야 함을 잊지 마세요.

⊘ 이야기를 관통하는 주제와 연동해서
 구현할 수 있는지가 중요하다

매력적인 캐릭터는 **가상의 존재임에도 마치 독자의 마음속에 살아 숨 쉬는 듯한 생동감과 인간미를 지닙니다.** 그러나 주인공만 인간적으로 생생하게 묘사한다고 해서 캐릭터가 구축되고 공감을 끌어낼 수 있는 것은 아닙니다.

핵심은 이야기의 세계관을 관통하는 주제와 연동해 작가가 진정으로 전하고자 하는 바를 등장인물의 말과 행동으로 구현할 수 있는가입니다. 거기에는 주인공을 곤경으로 몰아넣는 적도 있고, 위기에서 탈출하도록 돕는 동료도 있습니다. 즉 이야기를 다면적인 관점에서 바라보며 완급을 조절하는 여러 등장인물들과 연계시켜야만 비로소 주인공의 캐릭터성을 살릴 수 있습니다.

설정 또한 중요하다는 것은 두말할 필요도 없습니다. 이야기를 쓰다가 벽에 부딪혔을 때는 '나라면 어떻게 행동할까?'라고 자문자답하면서 상상력을 발휘하는 것이 중요합니다. 계속 상상하다 보면 전개가 자연스럽게 이어지게 됩니다.

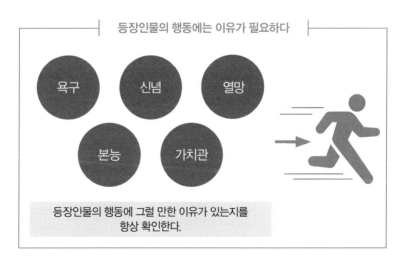

등장인물의 행동에는 이유가 필요하다

욕구 신념 열망

본능 가치관

등장인물의 행동에 그럴 만한 이유가 있는지를
항상 확인한다.

캐릭터의 외모를
글로 표현하는 요령

캐릭터를 어떻게 묘사하느냐에 따라 독자가 느끼는 인상은 크게 달라집니다.
평소 독서와 영화 감상을 통해 캐릭터 묘사 테크닉을 연마해 봅시다.

✓ 단순히 외모만 묘사하는 게 아니라
성격과 인간성까지 전달한다

소설에서는 오직 글만으로 등장인물의 모습을 그려내야 하지요. 그것
도 단순히 외모만 설명하는 데 그치는 것이 아니라 캐릭터의 역할을
암시하면서 독자에게 강한 인상을 심어 줄 필요가 있습니다. 비주얼을
연상케 하는 동시에 성격과 인간성까지 고려한 전체적인 이미지를 전
달해야 하는 거죠. 절대 쉬운 일이 아닙니다.

　우선 친구나 가족 등 주위 사람들을 관찰하고, 어떻게 써야 그들의
특징을 함축적으로 표현할 수 있는지 연습해 보기를 추천합니다. **영화
나 드라마에 등장하는 배우를 보고 글로 표현해 보는 것도 좋은 연습이
됩니다.**

　뛰어난 작가는 간결한 문장만으로 등장인물의 특성을 정확하게 포
착해 표현합니다. 이를 위해서는 정말 열심히 읽고, 많이 써 보는 수밖
에 없습니다. 익숙해질수록 실력이 눈에 띄게 발전하는 부분이므로 의
식적으로 꾸준히 노력해 보세요.

> ● **캐릭터의 외모를 묘사할 때 3가지 포인트**
> ① 인물의 내면까지 어필할 수 있는 특징을 강조한다.
> ② 캐릭터의 이미지가 모호해지지 않도록 주의한다.
> ③ 주인공은 독자가 호감을 가질 수 있는 매력적인 외모로 설정한다.

✅ 남성과 여성 캐릭터는 묘사의 착안점을 달리한다

캐릭터의 외모 묘사는 보통 첫 등장 장면에서 이루어집니다. 그럼 구체적으로 어떻게 서술하면 좋을까요? 캐릭터를 묘사하는 요령을 살펴볼게요.

강인한 남성 캐릭터로 표현하고자 할 때의 예문입니다.

> 검은색 셔츠를 입은 그는 가슴팍이 두툼하게 솟아 있고 걷어 올린 팔뚝은 단단한 밧줄을 휘감은 듯한 근육으로 덮여 있었다. 조각처럼 이목구비가 뚜렷한 얼굴에는 굳은 의지가 엿보이는 눈빛이 강렬했다. 날렵한 턱을 지나 목 아래까지 잘 단련된 근육이 도드라져 있었다.

이처럼 얼굴 특징만이 아니라 복장과 근육, 체형을 보여주는 묘사를 더함으로써 전체적으로 풍기는 강인함을 표현할 수 있습니다.

한편 여성 캐릭터를 묘사할 때는 얼굴 묘사에 집중하는 편이 이미지를 명확히 전달하기 쉽습니다.

> 어깨까지 내려온 숱 많은 검은 머리카락은 부자연스러울 정도로 곧았다. 긴 속눈썹이 드리워진 선명한 검은 눈동자는 어딘지 모르게 처연해 보였다. 투명감마저 느껴져 바라보는 것만으로도 마음 어딘가를 묘하게 건드렸다.

특히 여성 캐릭터는 눈의 인상을 강조해 설명하면 내면성을 부각할 수 있습니다. 여기에 그녀를 바라보는 인물의 심리 묘사를 덧붙이면 더욱 감성적인 뉘앙스까지 전달할 수 있습니다.

물론 이는 어디까지나 예시에 불과할 뿐 이야기 장르와 캐릭터 특성에 따라 표현 방법은 무궁무진합니다. 다양하게 공부하고 시도해 보기 바랍니다.

캐릭터의 역할을
명확하게 분담한다

재미있는 이야기는 캐릭터의 역할이 명확하게 분담되어 있습니다.
기본적인 역할 유형을 바탕으로 캐릭터를 결정해 봅시다.

✓ 기본적으로 4가지 배역이 이야기를 진행한다

이야기 속 캐릭터의 배역은 정형화된 틀(템플릿)이 있습니다. 가장 많이
활용되는 배역은 주인공, 적대자, 동료, 협력자(조력자) 이렇게 4가지를
꼽을 수 있습니다. 물론 그 외에도 방관자나 추가로 다른 적이 등장할
수도 있지요. 일단 여기에서는 가장 단순한 예를 들어 필수적인 역할
분담을 설명하겠습니다.

우선 주인공입니다. 이야기의 주역이며 스토리를 이끌어 가는 장본
인이지요. **주인공은 기본적으로 독자가 감정 이입할 수 있는 캐릭터성을
갖춰야 하며, 최대한 많은 독자로부터 사랑받을 수 있는 존재여야 합니다.**

그래서 대부분 정의나 대의를 짊어지고 적과 싸우며, 강한 목적의
식을 마음에 품은 경우가 많습니다. 이야기 초반에는 약할지라도 동료
와 협력자의 지지를 받으며 강하게 성장하고, 결국에는 목적을 달성합
니다. 이 주인공의 역할은 이야기가 끝날 때까지 흔들림 없이 그려내야
합니다.

● **주인공이 갖춰야 할 3가지 조건**
① 대다수 독자로부터 사랑받을 수 있는 캐릭터
② 응원, 연민, 공감을 불러일으키는 성격과 대사, 행동
③ 초반에는 약하지만 결말에서는 강하게 성장한다.

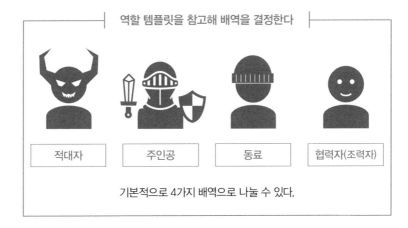

역할 템플릿을 참고해 배역을 결정한다

| 적대자 | 주인공 | 동료 | 협력자(조력자) |

기본적으로 4가지 배역으로 나눌 수 있다.

✅ 단순히 나쁘기만 한 '악당'에 그치지 않도록 적에게도 쿨한 매력이 필요하다

한편 적대자는 초반부터 중반까지는 절대적인 힘을 갖고 군림하며 압도적인 능력으로 주인공을 공격할 필요가 있습니다. 이런 특징은 액션이나 히어로물에만 한정되지 않습니다. **로맨스나 청춘 드라마에서도 반대편에 서서 주인공을 위협하는 대립적 존재 없이는 스토리가 진행되지 않습니다.**

이때 적은 그저 나쁘기만 한 것이 아니라, 어딘가 매력적인 측면을 함께 갖추어야 합니다. 일부 독자가 열렬한 팬이 될 만큼 악역만의 쿨한 매력을 가진 캐릭터를 만들도록 상상력을 발휘해 봅시다.

다음은 동료입니다. 동료는 주인공의 동반자 같은 존재로서 주인공 곁에서 행동을 함께합니다. 주인공과는 다른 장점과 약점을 부여해 매력적이면서 정이 가는 캐릭터로 완성하는 것이 요령입니다.

협력자(조력자)는 이야기에 깊이와 여운을 가져다주는 존재로, 조연이더라도 그 감정을 섬세하게 그려내는 것이 포인트입니다.

주인공이 지향하는 목적을
확고하게 설정한다

주인공 캐릭터를 일관성 있게 그려내면
전체 등장인물의 행동 이유에도 설득력이 더해집니다.

✓ 흔들리지 않는 목적이 있어야
주인공도, 이야기도 움직이기 시작한다

독자가 이야기에 감정 이입하지 못하는 원인 중 하나로, 주인공의 목적이 명확하게 설정되어 있지 않은 경우를 꼽을 수 있습니다.

작가가 최선을 다해 주제를 전달하려고 해도, 정작 주인공의 목적이 불분명하면 이야기를 완독하고도 독자는 카타르시스를 느끼지 못합니다. 주인공이 목적의식을 가지고 움직이기 시작하고, 그것을 향하는 과정에서 고군분투하며 역경과 시련을 극복하고, 마침내 목적을 달성한 순간 독자의 만족감이 최고조에 달하도록 이야기를 구성해야 합니다.

즉, **주인공의 행동 이유가 처음부터 끝까지 일관된 목적으로 집약되어야 이야기에 힘이 생깁니다. 그리고 반대로 그러지 못하면 이야기는 동력을 잃고 지루해지지요.**

흔한 실패 사례로, 초반에는 목적을 향해서 나아가고 있었는데 어느 순간 길을 잃고 결국에는 목적까지 불분명해진 채 결말을 맞이하는 경우가 있습니다. 작가는 글을 쓰면서 항상 주인공의 목적을 염두에 두고 이야기를 전개해야 합니다.

● **이야기 창작에서 흔히 경험하는 실패 사례**
· 어느샌가 주인공이 이루고자 하는 목적이 슬그머니 바뀌어 있다.
· 처음부터 끝까지 주인공이 무엇을 하고 싶었는지를 알 수가 없다.
· 주인공이 추구하는 것으로 설정된 목적이 지나치게 설득력이 떨어진다.

✅ 이야기가 진행됨에 따라
캐릭터들 간에 시너지 효과가 생긴다

주인공 캐릭터를 설정할 때는 외모와 성격, 특징, 특기 등은 모두 목적을 달성하기 위한 요소로서 고려해야 합니다.

적당히 생각나는 대로 각 요소를 정하다가는 그때그때 상황에 따라 캐릭터가 달라져 버려 공감하기 어려운 존재가 될 수 있어요. 일관성 있는 캐릭터는 어느 시점에서 보더라도 모순되지 않도록 치밀하게 계산된 설정을 통해 탄생합니다. 이 점은 이야기의 장르나 주제와 상관없이 어디에서든 마찬가지입니다. 주인공이 확고한 목적의식을 지녀야 동료나 협력자도 행동하기 쉬워지고, 적대자에게도 주인공을 방해하는 이유를 부여할 수 있습니다.

그러다 보면 어느새 등장인물들이 점점 입체적으로 성장해 설득력도 높아집니다. 이와 같은 시너지 효과가 발생하면 이야기의 흐름에 맞춰 캐릭터 스스로 움직이기 시작합니다. 이 수준에 이르면 그 이야기는 성공한 것이나 다름없지요.

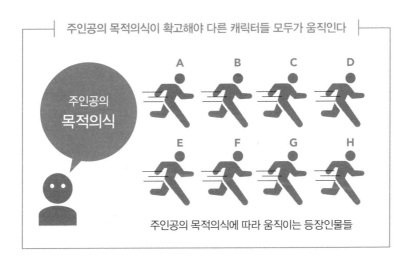

주인공의 목적의식이 확고해야 다른 캐릭터들 모두가 움직인다

주인공의 목적의식에 따라 움직이는 등장인물들

캐릭터에게
성격을 부여한다

이야기에 생동감을 부여하는 리얼리티는
캐릭터의 성격을 얼마나 섬세하게 묘사하느냐에 달려 있습니다.

✓ 감정의 기복을 깊숙이 파헤쳐 개성을 드러낸다

캐릭터에게 성격을 부여하는 것은 이야기에 따뜻한 피를 흘려보내고, 숨결을 불어넣는 행위라고 할 수 있습니다. 고유한 성격이 있어야 비로소 캐릭터가 성립한다고 할 수 있으며, 성격이 보이지 않으면 이야기 자체가 죽은 것이나 다름없습니다.

성격이 부여됨으로써 각 캐릭터의 포지션이 명확히 정립되고, 독자는 감정 이입이 쉬워집니다. 작가 역시 캐릭터 간의 대화를 쉽게 뽑아낼 수 있고 속도감 있는 전개를 펼칠 수 있습니다.

그렇다면 캐릭터의 성격은 구체적으로 어떻게 부여하면 좋을까요? 일단 성격이란 단일하게 드러나는 성질이 아닙니다. 좋은 상태와 나쁜 상태가 있습니다. 가령 다혈질적인 성격이라고 할 때도 행동이 난폭해지거나, 폭언을 퍼붓거나, 침묵하거나, 자해하거나 등 실로 다양한 양상으로 나타날 수 있습니다. 그와 같은 감정의 굴곡을 세밀히 파고들어 묘사한다면 캐릭터의 성격과 개성을 잘 부각시킬 수 있을 것입니다.

● **성격을 묘사하는 다양한 테크닉**
- 말투 혹은 자신을 가리키는 1인칭 단어(저, 나 등)를 구분해서 사용한다.
- 성격은 행동이나 복장에 나타나기 마련이므로 의식적으로 상황 묘사를 자세하게 쓴다.
- 캐릭터가 단번에 독자의 기억에 남을 만한 등장 장면을 만든다.

✅ 격한 감정에 휩싸일 때 캐릭터의 성격이 드러난다

성격 표현이 어렵다면, 영화나 애니메이션 등 기존의 엔터테인먼트 작품 속에 등장하는 캐릭터를 분석해 보는 것을 추천합니다. **마음에 드는 캐릭터가 있다면 그 성격을 자신만의 언어로 정리해 봅시다.** 이때 중요한 것은 최대한 자세하게 관찰하고 상상하는 겁니다.

예를 들면 '말수가 적은 성격'이라는 한마디로 끝내는 것이 아니라, '평소에는 온화하지만 어떤 사람의 말과 행동에는 이상하리만치 신경질적으로 반응하며, 일단 이성을 잃으면 아무도 말리지 못한다.'라는 식으로 자세히 설명하는 거죠. 겉으로 드러나는 성격 이면에 숨은 모습을 포착함으로써 통찰력과 어휘력 양쪽을 키우도록 노력해 보세요.

프로 작가는 등장인물이 분노, 경악, 망연자실, 비통함 같은 격한 감정에 휩싸이는 상황을 상정한 다음, 그때 어떻게 반응할지를 철저하게 상상하고 구체적인 행동으로 묘사하는 데 노련합니다.

그렇게 함으로써 이야기에 생동감을 부여하는 리얼리티를 만들어 냅니다. 독자가 작품을 통해 희로애락을 얼마나 실감나게 느끼는가는 바로 이 리얼리티에 달려 있습니다.

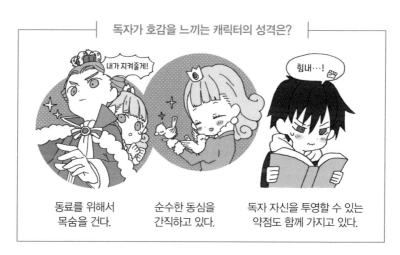

독자가 호감을 느끼는 캐릭터의 성격은?

동료를 위해서 목숨을 건다.

순수한 동심을 간직하고 있다.

독자 자신을 투영할 수 있는 약점도 함께 가지고 있다.

공감할 수 있는 약점은
이야기의 강점이 된다

스토리에 긴장감을 주고 전개에 흥미진진함을 더하기 위해
캐릭터에게 약점을 부여합니다.

⊘ 약점이 드러나면 위기가 찾아오고
약점을 극복하면 드라마가 생긴다

사람은 약한 이에게 동정심을 느끼고 응원하고 싶어하는 심리적 경향
이 있습니다. 이야기를 창작할 때 이 같은 심리를 이용합니다.

아무도 대적할 수 없는 완전무결한 인물을 주인공으로 설정하기보
다는 약점이나 콤플렉스를 부여함으로써 독자의 공감을 불러일으키고
응원과 사랑을 보내고픈 대상으로 만드는 것이죠. **단순히 강하기만 한
히어로보다 인간다운 약점이나 결핍이 있는 편이 독자로서는 보다 쉽게
감정 이입할 수 있습니다.**

다만 약하기만 해서는 효과가 없습니다. 평소에는 충분히 강하지만,
약점이 드러나 위기에 처한다는 드라마적 요소를 투입해 스토리에 긴
장감을 줘야 합니다. 그 위기를 극복하고 승리했을 때 독자는 더 큰 카
타르시스를 느낍니다. 정석이라 할 수 있는 고전적인 전개 방식이지만
범죄 스릴러든, 로맨스든, 미스터리든 이 템플릿에 맞춰 흐름을 전개하
면 이야기가 흥미진진해집니다.

> ● **캐릭터의 약점을 설정할 때 3가지 포인트**
> · 가능한 한 단순하고 이해하기 쉬운 것이 좋다.
> · 약점을 공격당했을 때 받는 타격은 큰 편이 좋다.
> · 다수의 독자가 '맞아, 저럴 수 있어.'하고 공감할 수 있는 약점이 좋다.

⊘ 어디까지나 자연스럽게,
강함 속에 약점을 공존시키는 것이 포인트다

현대적인 현실 세계를 무대로 한 소설에서 주인공이 가질 만한 약점은
정신 혹은 육체적인 문제로 설정하는 것이 일반적입니다.

연애물이라면 숫기 없는 성격 때문에 이성에게 말을 거는 것조차 어
려워한다든가, 격투물이라면 이전의 시합에서 어깨에 부상을 입었다
든가, 추리물이라면 과거 사건에서 입은 트라우마로 총을 쏘지 못하게
되었다든가 하는 핸디캡을 설정할 수 있습니다.

이런 약점 때문에 주인공은 생각지 못한 위기에 처합니다. 그래도 이
를 악물고 견디면서 누군가의 도움을 받은 끝에 용기를 내어 약점을
극복하고, 해피엔딩을 맞이합니다.

이런 장치를 초반에 캐릭터에게 설정해 두면 이야기가 흥미진진하게
흘러가는 것을 확인할 수 있을 것입니다. 이때 주의할 점은 **너무 노골
적으로 약점을 드러내서는 안 된다**는 것입니다. 어디까지나 자연스럽게,
강함 속에 약점을 공존시키는 것이 포인트입니다.

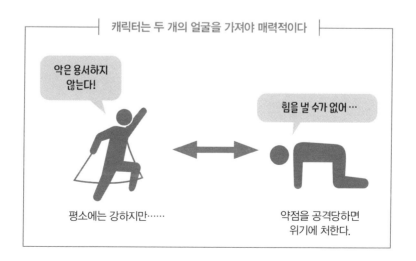

│ 캐릭터는 두 개의 얼굴을 가져야 매력적이다 │

악은 용서하지
않는다!

힘을 낼 수가 없어…

평소에는 강하지만……

약점을 공격당하면
위기에 처한다.

인물의 과거를 보여줌으로써 독자의 공감도를 높인다

한 사람의 일생을 그려내듯이
스토리에도 과거, 현재, 미래가 있어야 합니다.

✅ 과거로 거슬러 올라가 행동의 이유를 파헤치면 일관성이 생긴다

주인공의 캐릭터를 그릴 때는 이야기 속 어딘가에서 반드시 과거를 언급하는 것이 정석입니다. 주인공이 왜 이런 성격을 갖게 되었는지, 어째서 그런 목적의식이나 가치관을 품게 되었는지에 대한 이유나 설명이 없으면 설득력이 떨어집니다.

　캐릭터의 과거를 만드는 것이 바로 '배경 설정'입니다. 이야기에는 과거부터 현재 그리고 미래로까지 이어지는 인과성이 필요합니다. 현재에서 미래로 스토리가 진행되는 도중에 과거에 무슨 일이 일어났는지 되짚어 봄으로써 강한 설득력이 생기고, 동시에 이야기 자체에 깊이를 줄 수 있습니다. **주인공이 목적을 위해 행동하는 이유를 심층적으로 파헤쳐 보임으로써 독자의 공감도를 한층 높일 수 있는 것이죠.**

　많은 인기 작가들이 이 기법을 능숙하게 활용합니다. 과거로 이어지는 인간관계나 사건의 인과를 견고하게 엮어냄으로써 드라마에 리얼리티를 더합니다.

● 배경 설정에 도움이 되는 3가지 포인트
- 과거에 일어난 사건을 초반에 한꺼번에 드러내지 않는다.
- 배경은 조금씩만 보여줘서 독자의 궁금증을 유발한다.
- 후반부까지 배경을 보여주지 않고 질질 끌면 역효과가 난다.

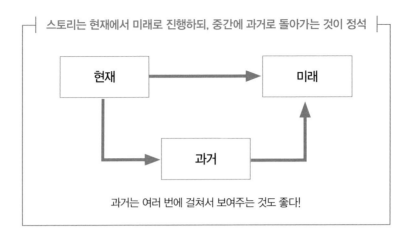

스토리는 현재에서 미래로 진행하되, 중간에 과거로 돌아가는 것이 정석

현재 ➡ 미래

과거

과거는 여러 번에 걸쳐서 보여주는 것도 좋다!

✅ 배경 설정을 관통하는 키워드를 찾아낸다

배경을 구상하는 것은 이야기의 설정과 깊은 관련이 있습니다. 스토리의 기본 줄기에도 큰 영향을 미치며 캐릭터의 성격, 인간성, 콤플렉스, 기질 등 내면의 근간과도 연결됩니다.

　복선 요소까지 갖춘 배경을 만드는 포인트는 각각의 배경을 관통하는 키워드를 찾아내는 것입니다.

　낯을 심하게 가리고 말이 없으며, 회사에서도 사람들과 잘 어울리지 못하고 그러면서도 세상에 강한 반발심을 가진 여성이 있다고 합시다. 현재의 그녀가 그런 성향을 띠게 된 이유가 될 만한 배경을 상상해 보세요. 분명 어두운 과거가 있으리라 추측할 수 있겠지요. 이를테면 학창시절 심한 괴롭힘을 당했다거나, 가정 폭력의 피해자였다고 한다면 '폭력'이라는 키워드를 끌어낼 수 있습니다.

　이렇게 머릿속에서 질문과 답변을 반복하면서 현재 만연한 사회 문제나 사건을 참고해 캐릭터의 배경을 만들어 가다 보면, 그 시대를 대변하는 소재에 주제를 담아낼 수 있을 것입니다.

캐릭터에
입체감을 더하는 방법

사람은 누구나 좋아하는 것과 싫어하는 것이 있습니다.
이 같은 취향이나 선호도를 캐릭터에게 부여하면 다양한 소재로 활용할 수 있습니다.

⊘ 캐릭터에게 취향을 부여하면 이야기에 묘미가 생긴다

이야기에 현실감을 불어넣고, 캐릭터에게 인간미와 입체감을 더할 수 있도록 선호 성향을 설정해 봅시다.

이야기의 큰 뼈대에 큰 영향을 미치지는 않더라도, 다른 캐릭터와 관계를 강화하거나, 위기 또는 기회를 초래하는 소재로 사용하는 등 스토리 진행에 유용하게 활용할 수 있습니다.

캐릭터의 행동이나 미묘한 감정 변화에 영향을 미칠 것을 고려하면서 좋아하는 것, 싫어하는 것, 무서워하는 것 등의 선호 성향을 설정하는 것이 요령입니다.

예를 들어 주인공 A는 유령을 무서워하는 반면, 동료 B는 전혀 무서워하지 않는다고 설정했다면, 둘이 맞서야 하는 적을 유령처럼 형체가 보이지 않고 섬뜩한 존재로 만들어 보는 것이죠. 그러면 B가 겁에 질린 A의 약점을 보완하며 활약할 수 있고, 두 사람 간에 더욱 끈끈한 신뢰 관계가 형성되도록 돕는 소도구로 유용하게 기능할 수 있습니다.

● **과거의 명작 만화에도 캐릭터의 취향이 등장한다**
- 《도라에몽》의 도라에몽은 도라야키(팥빵)를 무척 좋아하고 쥐를 무서워한다.
- 《데빌맨》의 주인공 후도 아키라는 바이크를 좋아하고 여주인공 미키에게 꼼짝도 못한다.
- 《모래요정 바람돌이》의 바람돌이는 타이어를 좋아하고 물을 싫어한다.

⊘ 시간과 정성을 들여 캐릭터를 키워내면
움직임이 좋아진다

여기서 한 걸음 더 깊이 들어가 2-9에서 살펴본 '배경'과 캐릭터의 선호 성향을 연계하면, 캐릭터의 개성과 인간미를 더욱 강조하는 소재로 활용할 수 있습니다.

앞의 예시에서 주인공 A가 유령을 무서워하는 진짜 이유는 과거에 한 살 터울의 여동생을 병으로 잃은 기억이 있기 때문입니다. 사랑하는 여동생은 유령이 무섭다는 말을 입버릇처럼 반복하다가 숨을 거뒀고, 아직 어렸던 A는 슬픔에 못 이겨 어느새 유령이 여동생의 목숨을 앗아 갔다는 기억을 갖게 됩니다. 평소에는 대담하고 냉철한 성격인 A가 이렇게 다른 일면을 갖도록 설정함으로써 인간적인 면모와 깊이가 더해집니다. 그리고 이를 알게 된 동료 B는 그 어느 때보다 A를 가깝게 여기고 믿게 될지 모릅니다.

여기서 포인트는 **시간과 수고를 들여 캐릭터를 성장시켜야 한다는 점**입니다. 그러한 정성이 스토리에 윤활유로 작용하고 등장인물의 행동을 더욱 자연스럽게 살릴 수 있습니다.

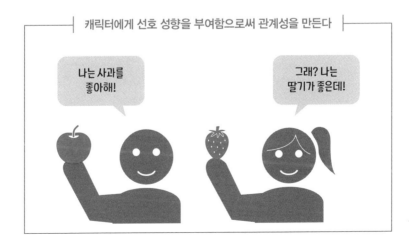

캐릭터에게 선호 성향을 부여함으로써 관계성을 만든다

인물 관계도로
설정을 최종 점검한다

각각의 등장인물이 서로 연관성을 가져야
다층적인 드라마를 전개할 수 있습니다.

☑ 관계성을 한눈에 보여주는 관계도는
이야기의 밑그림이나 다름없다

캐릭터 조형에 관해 살펴본 이번 장은 인물 관계도를 설명하는 것으로
마무리하겠습니다. **인물 관계도를 그려보면 이야기에 등장하는 캐릭터들**
이 어떤 관계성을 맺고 있는지를 한눈에 파악할 수 있습니다.

여기서는 2-5에서 캐릭터의 역할을 설명할 때 소개한 4가지 배역을
예로 들어 보겠습니다. 등장인물은 주인공, 적대자, 동료, 협력자입니다.
먼저 아래와 같이 도식화해 봅시다.

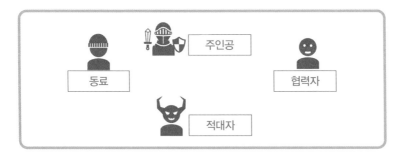

● 인물 관계도를 만들면 어떤 장점이 있을까?

· 캐릭터 사이의 관계를 시각적으로 명확히 파악할 수 있다.
· 상호작용이 어느 한쪽으로 치우쳐 있지 않은지 관계성을 확인할 수 있다.
· 고립된 캐릭터를 파악해 역할을 부여할 수 있다.

⊘ 이야기를 전체적으로 조망하면
과한 부분이나 부족한 부분이 보인다

다음으로 네 인물 사이에 화살표를 그려 관계성을 체크합니다. 이야기
에서 이상적인 인물 관계는 아래 그림처럼 모든 캐릭터 사이에 양방향
으로 화살표가 그려지는 겁니다. 인물들을 이야기에 등장시킨 이상 각
각 상호작용이 이뤄지지 않으면 탄탄하고 깊이 있는 드라마를 연출할
수 없습니다.

　일방적인 소통이 아니라 어떤 식으로든 서로가 관계를 맺고 있을 때
독자는 재미를 느낄 수 있습니다. 동시에 전개상에도 여러 가지 포석이
깔림으로써 다층적인 드라마를 전개할 수 있습니다.

　가장 중요한 것은 **하나의 관점에서만 이야기를 바라보지 않도록 유의
해야 한다는 점**입니다. 이야기를 전체적으로 조망하며 다각도로 점검
하고, 스토리의 흐름이 재미있는지, 이 캐릭터가 꼭 필요한지를 판별할
수 있어야 이야기의 완성도를 한층 높일 수 있습니다.

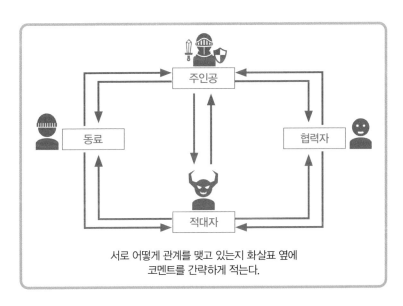

서로 어떻게 관계를 맺고 있는지 화살표 옆에
코멘트를 간략하게 적는다.

자신과 다른 성별의 캐릭터를 표현할 때 주의할 점

작가 자신과 성별이 다른 캐릭터를 주인공으로 삼을 때 유의해야 할 점이 있습니다. 남성 작가가 바라보는 여성상 또는 여성 작가가 바라보는 남성상은 '고정관념에 사로잡히기 쉽다'는 점입니다.

좀 더 구체적으로 말하면 선입견, 고정관념, 편견, 오인, 낙인, 차별 등에 의해 편향된 모습으로 표현될 수 있습니다. 그렇게 되면 독자 입장에서는 캐릭터가 불편하게 느껴질 것입니다.

오늘날은 특히 다양성을 중시하는 시대입니다. '강인하고 거친 남성', '아름답고 연약한 여성'이라는 구시대적인 성별 인식을 보여주는 캐릭터를 주인공으로 내세우면 상당수 독자는 이야기에 몰입하지 못할 거예요.

그렇다면 어떻게 해야 할까요? 실패하지 않는 방법으로는 기존의 관념을 뒤집어 '연약한 남성', '강한 여성'과 같은 캐릭터를 만들어 보는 겁니다. 캐릭터를 처음부터 끝까지 역발상에 맞춰 일률적으로 밀어붙이라는 의미가 아니에요. 신체적 능력이든, 정신력이든, 성격이든 캐릭터의 일면에서 고정관념을 깬 성향을 가지게 하자는 것이지요. 남성이든, 여성이든 강함과 약함을 적절한 밸런스로 갖춘 주인공이 현시점에서는 더욱 매력적이며, 독자의 호응도 더 긍정적으로 끌어낼 수 있음은 틀림없습니다.

자신과 다른 성별의 캐릭터를 주인공으로 이야기를 창작할 때는 더욱 신중하고 냉정하게 캐릭터를 조형해야 한다는 점을 잊지 마세요.

STORY CREATION
PART

3

세계관을
구축한다

이야기 속 세계도 현실과 마찬가지로 사람들이 살아가고, 자연이 존재하며
문화가 형성되어 있습니다. 리얼리티가 있는 좋은 이야기를 만들기 위해서
는 시대상, 경제, 종교 등 이야기 속 환경을 면밀하게 설정할 필요가 있습
니다.

세계관은
이야기의 핵심 요소 중 하나

이야기를 쓸 때 '언제, 누가, 어디서'는 신중하게 결정해야 합니다.

✅ 무대가 되는 시대 배경을 정확하게 묘사해
탄탄한 바탕을 마련해야 한다

세계관이란 쉽게 말해 등장인물을 둘러싼 세계의 존재 방식이자, 이야기가 전개되는 기본 무대입니다. 소설이나 영화 같은 다양한 형태의 이야기 속에서 '세계관, 캐릭터, 스토리'는 이야기의 세계를 결정짓는 핵심적인 역할을 합니다.

만약 여러분이 현대 사회를 배경으로 한 소설을 쓴다면, 지금 사는 세상을 있는 그대로 묘사하면 되므로 기본적인 생활상에 대해서는 전문적인 취재나 조사는 필요하지 않을 것입니다.

그러나 시대극이나 역사소설을 쓴다고 한다면, 당연히 역사적 사실에 근거해 **당시 사람들의 풍속이나 사회상 등 시대적 배경에 부합하는 묘사로 이야기의 무대를 만들어야 합니다.** 그 시대의 복장, 학교, 주거, 헤어스타일, 언어 등 갖은 요소를 흡수해서 글에 반영해야 하지요.

● **현대 사회를 배경으로 하더라도 최소한의 지식은 필요하다**
· 무대가 학교라면 시간표나 동아리 활동, 교과목, 교칙에 대해 조사한다.
· 무대가 군대라면 규칙이나 훈련 내용, 부대별 특징 등을 조사한다.
· 범죄 수사물이라면 수사기관의 조직 구조나 관행, 범죄 유형을 조사한다.

✅ 자신의 역량을 고려해 그려낼 자신이 있는
세계관을 선택한다

그 시대 특유의 사회·문화적 배경을 제대로 그려내는 것은 작가가 지켜야 할 윤리와 같습니다.

작가가 창작한 세계, 상상 속의 이야기라 해도 배경을 대충대충 엉터리로 설정해 버리면 독자는 납득하지 못합니다. 따라서 **이야기의 무대가 될 '언제, 누가, 어디서'를 결정할 때는 신중히 고민해야 합니다.**

난도가 높은 배경을 예로 들자면, 일본 에도시대(1603년~1868년)를 무대로 한 괴담 소설을 들 수 있습니다. 시대 배경을 이해해야 하는 데다, 무속신앙이나 영적 존재에 관한 지식을 공부할 필요가 있으며, 독자층이 넓지 않은 분야다 보니 얼마나 많은 호응을 얻을지도 미지수입니다. **완성도 높은 세계관 구현을 위한 지식과 필력이 어지간히 뛰어나지 않는 한 많은 독자를 끌어들이기 힘들 것**입니다.

즉, 이야기를 쓸 때는 '자신의 역량으로 그려낼 수 있는 세계관'을 선택하는 것이 기본 전제입니다.

세계관은 매우 폭넓은 요소와 사건을 포괄한다

사회·문화적 배경은 신중하게 생각해서 결정하자.

어느 시대를 선택할지
생각해 보자

일정 수준에 도달하면 시대 배경은 어디까지나 부수적인 요소일 뿐.
이야기 창작에 있어서는 소도구에 불과합니다.

⊘ 시대 선택에 따라 독창성이 생긴다

그럼 어느 시대의 이야기를 써야 할까요. 인류가 탄생한 태곳적부터 중
세와 근대, 현대 심지어 미래에 이르기까지 선택지는 무한합니다.

시대에 따라 캐릭터 조형과 설정은 확연히 달라집니다. 행동 양식과
사고방식이 시대마다 다르기 때문입니다.

세계관은 작가 자신이 자유롭게 정할 수 있지만, 독자가 모순을 느
끼지 않도록 치밀한 규칙하에 만들어야 하며, 역사적 사실과 명백히
배치되는 오류를 범하지 않도록 묘사에 주의해야 합니다.

그리고 그 시대만의 특징이나 흥미로운 문화, 사회 문제나 대표적인
사건을 조사해 이야기 속 드라마에 잘 녹여내면 독자를 매료시키는
자신만의 오리지널리티와 개성을 만들 수 있습니다.

> ● **현재 호응을 얻고 있는 일본 역사소설의 시대 배경 예**
> · 오닌의 난(1467~1477년에 일어난 내란) 이후 군웅할거가 시작된 전국시대 초기
> · 오다 노부나가, 도요토미 히데요시, 도쿠가와 이에야스라는 전국시대 3인이 등
> 장한 시기(16세기 중엽~말)
> · 도쿠가와 이에야스가 에도 막부를 연 에도시대 초기(17세기 초)

✅ 어느 시대를 선택하든, 중요한 것은 스토리텔링

프로 소설가들은 대부분 자신이 특히 강점을 지닌 시대를 잘 알고 있습니다. 일본 전국시대를 배경으로 연이어 히트작을 쓰는 작가, 현대 학원물 로맨틱코미디로 베스트셀러를 내는 작가, 근미래를 배경으로 SF 시리즈로 계속 써내는 작가 등 저마다 특색이 다양합니다.

시대 고증과 역사적 사실에 대한 공부는 분명 중요합니다. 그러나 **이야기의 창작에서 무엇보다 중요한 것은 상상력을 발휘한 스토리텔링 기법입니다.**

방금 예로 든 프로 소설가들은 자신의 스타일을 확립했기에 특히 자신 있는 시대가 아니라도 마음만 먹는다면 어떤 시대적 배경으로도 히트작을 쓸 수 있습니다. 어느 시대든 이야기에 등장하는 캐릭터들의 감정을 묘사하고 드라마를 살릴 수 있는 방법을 숙달했기 때문입니다. 일정 수준에 도달하면 시대 배경은 어디까지나 부수적인 요소일 뿐이며 오리지널리티를 돋보이게 하는 장치에 지나지 않게 됩니다.

이야기 창작에서 가장 중요한 3대 테크닉

호감형 캐릭터 묘사

예상치 못한 극적 연출

감정 이입을 끌어내는 전개

주제와 밀접하게 연관된 문화를 고려한다

어떤 문화를 얼마나 깊이 있게 그려내어, 주제를 담은 메시지로 전달할 것인가가 이야기 창작의 키포인트가 됩니다.

✓ 모티프로 삼은 소재에는 반드시 문화가 포함된다

'어떤 문화를 그릴 것인가?'라는 질문은 이야기의 주제와 밀접하게 연관됩니다. 19세기 초 미국을 묘사한다면 노예제도로 핍박받은 흑인의 인권 문제를 피해 갈 수 없습니다. 1980년대 거품 붕괴 시기의 일본을 그린다면 무너진 경제 문제를, 현대 10대 청소년의 자살 문제를 이야기하려면 학교 폭력과 가정 폭력 문제를 다룰 수밖에 없습니다.

이야기에는 주제가 필요하다고 1-3에서 말한 바 있습니다. 이야기를 쓰기 위해 선택한 모티프에는 반드시 문화가 포함되어 있습니다. 독자를 끌어당기는 세계관을 입체적으로 구축하기 위해서는 **'어떤 문화를 얼마나 깊이 있게 그려내어 메시지를 담아내는가'가 핵심입니다.**

이를테면 사회 문제를 고발하는 드라마에서는 등장인물들이 겪는 불합리나 고통 혹은 그들이 저항하는 대상을 그려내는 방식이 매우 중요합니다. 그것에 관계된 문화를 사실적이면서도 치밀하게 그려낸다면, 독자의 깊은 공감을 얻을 수 있습니다. 이를 위해서는 작가에게는 뛰어난 통찰력과 이해력이 있어야 합니다.

● 근래 일본에서 화제가 되었던 사회파 소설에서 다룬 문제 예
· 은행, 금융 등과 관련한 경제 문제
· 기업의 인수, 합병 등에 얽힌 기업 문제
· 공장이나 하청업체와 같은 중소기업에 만연한 문제

✅ 압도적으로 리얼한 드라마와
생생한 캐릭터가 필요하다

세계관의 한 요소인 문화를 이야기에 녹여내는 것은 사실 작가로서 누릴 수 있는 크나큰 즐거움이라 할 수 있습니다. 독자적인 설정이되, 마치 현실에 일어날 것만 같은 허구의 이야기를 창조해 자신이 말하고픈 메시지를 독자에게 생생히 전할 수 있기 때문입니다.

관점을 바꿔 말하면 **문화를 그리는 과정은 그 문화에 얽혀 살아가는 사람들을 그리는 것이라고도 할 수 있습니다.** 이야기라는 엔터테인먼트를 창조하고 그 서사를 전개하기 위해서는 독자가 감정 이입할 수 있도록 압도적으로 리얼한 드라마와 살아있는 캐릭터가 존재해야 합니다.

문화를 제대로 그려내기 위해서는 상당한 전문지식과 치열한 취재, 조사가 뒷받침되어야 하며, 그렇게 공들여 완성한 것이 시대성에 부합한다면 큰 반향을 가져올 가능성이 있습니다.

이야기를 쓰기에 앞서 자신이 어떤 문화를 그려서 주제와 연결짓고 싶은지 깊이 생각해 보기 바랍니다.

┤ 문화와 주제를 연결할 때 의식해야 하는 포인트 ├

| 캐릭터의 친숙함 | 공감을 얻을 수 있는 시대성 | 리얼리티 |

이야기에서 그리는
종교의 모습

종교는 사상과 가치관을 지배하는 민감한 분야.
생각지 못한 부분에서 비판받을 수도 있으므로 세심한 주의를 기울여야 합니다.

✅ 거대한 영향력을 가진 종교는
많은 문화권의 이야기에서 자주 등장한다

종교는 대부분의 나라에서 거대한 영향력을 가지며, 이야기 속 세계관에서도 비중 있게 다루는 사례가 많습니다. 할리우드 영화에서도 사악한 세력의 대척점으로 신이나 교회가 나오는 장면을 종종 볼 수 있지요.

실제 역사적으로 교회가 절대적인 지배력과 군사력을 갖고 있던 시기도 있었으며, 종교전쟁도 오랜 기간 빈번하게 발생했습니다. 종교 지도자가 정치 권력의 정점이 되어 사회를 형성한 국가도 존재했습니다.

반면, 상대적으로 일본인은 종교에 크게 구애되지 않는 성향을 가졌다고들 합니다. 크리스마스가 되면 예수 그리스도의 탄생을 축하하고, 새해가 되면 사찰이나 신사에 참배를 가는 것이 관례입니다. 신앙에 큰 비중을 두는 다른 나라의 사람들이 보기에는 다양한 종교가 혼재하는 일본 문화가 이해하기 어렵다고 합니다.

물론 현대 일본에서도 어떤 시기를 기점으로 종교를 다룬 이야기가 급증했던 바는 있습니다.

● **종교를 주제로 하는 일본 유명 소설 베스트 3**
① 무라카미 하루키의 《1Q84》
② 오기와라 히로시의 《모래의 왕국》
③ 노자와 히사시의 《마술피리》

일본의 이야기에 등장하는 종교는
악의 이미지가 강하다

✅ 일본에서는 악의 상징으로
신흥 종교나 사이비 종교가 이야기에 등장한다

일본에서는 1980년대 후반부터 1990년대에 걸쳐 발생한 일련의 옴 진리교 사건을 계기로, 픽션과 논픽션을 막론하고 수많은 작가가 종교를 소재로 한 책을 출간했습니다. 일본 범죄사상 최악으로 꼽히는 종교 관련 사건들로 사람들은 경악을 금치 못했고, 전례 없는 충격을 받았습니다. 이후 **사이비 종교나 신흥 종교가 등장하는 이야기가 늘어났고, 악의 상징으로 묘사되기 시작했습니다.**

이 같은 종교에 대한 인식이 일본 외의 나라에서는 상당히 이례적으로 보일 수 있습니다. 독실한 신앙을 가진 이들의 관점에서 종교는 선의 상징이며 신의 존재는 존귀하기 때문입니다. '종교는 곧 악'이라는 인식에서 옴 진리교 사건이 일본 사회에 얼마나 큰 충격을 주었는지를 엿볼 수 있습니다.

이야기를 창작할 때 독자적인 종교를 등장시키는 것은 아무런 문제가 없습니다. 다만 현존하는 종교에 관해 언급할 때는 신중하게 접근해야 할 것입니다. 사상과 가치관으로까지 연결되는 민감한 분야인 만큼 생각지도 못한 부분에서 비판받을 수 있기 때문입니다.

지형과 기후 묘사로
분위기를 고조시킨다

풍경이나 지형, 기후에 대한 섬세한 묘사는
이야기의 깊이를 더하는 도구로 활용할 수 있습니다.

✅ 장소에 따라 하늘과 바람, 대기까지도 달라진다

이야기의 배경이 되는 공간의 기후와 지형을 항상 염두에 둡시다. **지형이라고 하면 어렵게 느껴질 수도 있겠지만 사실 단순해요. 무대가 되는 지역이 산인가, 바다인가, 아니면 도시인가 하는 정도의 지리적 환경입니다.** 지리적 특성에 따라서 풍경은 물론 하늘의 빛깔부터 바람의 냄새, 대기의 맑은 정도까지 차이가 납니다.

이 같은 설정상의 특징을 충분히 고려한 뒤에 글을 쓰면 현실감이 한층 더해져 독자의 몰입도를 더욱 높일 수 있습니다. 대화 중간에 주인공의 시야에 잡힌 풍경 묘사 한 줄이 삽입되기만 해도 여백과 깊이가 생기고, 전해지는 인상이 확연히 달라집니다.

두 인물 간의 대화에 풍경 묘사가 한 줄 더해지기만 해도 인상이 달라진다

◆ 대화만 있을 때

 "한 번 더, 살아보지 않을래? 우리."
 "무슨 뜻이야?"
 그녀가 떨리는 목소리로 물었다.

◆ 풍경 묘사를 추가했을 때

 "한 번 더, 살아보지 않을래? 우리."
 조금은 선선한 공기를 머금은 기분 좋은 바닷바람이 불어온다.
 "무슨 뜻이야?"
 그녀가 떨리는 목소리로 물었다.

중간에 풍경 묘사 한 줄로 여백이 생기면서 깊이가 더해진다.

✅ 기후와 계절의 묘사를 소품처럼 활용하자

해당 장면 속 계절이 언제인가 하는 설정도 염두에 둬야 함을 명심합니다. 등장인물의 의상과 대화에 큰 영향을 미치는 요소이기 때문입니다. 또한 이야기의 진행과 함께 계절의 변화를 묘사하면 시간의 흐름을 자연스럽게 전달하는 동시에 사실감과 현장감을 높일 수 있습니다.

기후나 계절의 묘사는 이야기의 본줄기에 큰 영향을 미치지는 않지만, 소품으로 다양하게 활용할 수 있습니다.

예를 들어 폭우가 쏟아지는 장면은 어쩐지 불길하고 험악한 전개가 이어지리란 것을 독자에게 암시할 수 있습니다. 계절이 여름에서 가을로 바뀌면 전체적인 분위기가 정적으로 변화하고, 겨울로 접어들면 어딘지 모르게 우울하거나 쓸쓸한 분위기가 연출되기도 합니다.

필력 있는 작가는 배경이 되는 장소나 계절이 지니는 사실적이고도 서정적인 분위기를 잘 포착해서 감정이 한껏 고조되도록 표현하는 테크닉이 뛰어납니다.

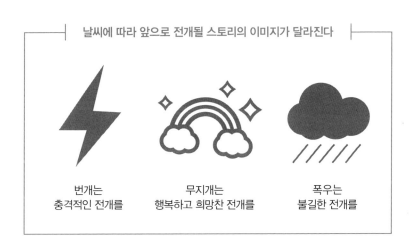

날씨에 따라 앞으로 전개될 스토리의 이미지가 달라진다

| 번개는 | 무지개는 | 폭우는 |
| 충격적인 전개를 | 행복하고 희망찬 전개를 | 불길한 전개를 |

캐릭터의 의상도
섬세하게 고려한다

스토리에 큰 영향을 미치지 않더라도,
작가에게는 시대와 상황에 맞는 의상을 선택하는 안목이 필요합니다.

⊘ 마치 스타일리스트처럼 캐릭터의 성격이나
역할에 맞춰 의상을 정하는 섬세함이 필요하다

등장인물이 착용하는 의상도 이야기를 쓸 때 유용하게 활용할 수 있습니다. 이름과 마찬가지로 캐릭터의 특징이나 성격을 보여줄 수 있기 때문입니다.

예를 들어 머리부터 발끝까지 검은색 옷을 차려입은 남자가 등장한다면 악역이거나 수상쩍은 인물이라는 인상을 강하게 줄 수 있습니다. 상·하의가 가죽 소재인 옷을 입고 부츠를 신은 인물이라면 터프가이의 인상을 줄 것입니다. 또 노출이 많은 옷을 입은 젊은 여성이 등장한다면 섹시한 이미지를 강조한 캐릭터임을 독자에게 전할 수 있습니다.

작품 초반 캐릭터가 처음 등장하는 장면에서는 해당 인물이 어떤 역할인지 독자에게 강렬하게 인식시킬 수 있도록 성격과 배역을 잘 고려해 의상을 정해야 합니다. **캐릭터가 영화나 드라마에 출연하는 배우와 마찬가지라고 생각하고, 내가 스타일리스트가 되어 의상을 선택하는 세심함이 필요합니다.**

- 애니메이션 〈루팡 3세〉에서 볼 수 있는 캐릭터의 의상 연출
 - 루팡 3세 → 화려한 빨간색 재킷으로 경박한 캐릭터를 연출
 - 지겐 다이스케(알마로스) → 검은색 수트와 검은색 모자로 차분하고 쿨한 캐릭터를 연출
 - 이시카와 고에몽(검객) → 대충 걸친 기모노 차림으로 사무라이 캐릭터 연출

이야기 창작 시 주의를 기울여야 하는 의상의 3대 포인트

| 캐릭터의 역할과 성격에 | 시대에 뒤떨어진 | 장소 특성과 계절에 |
| 어울리는 옷차림 | 차림새는 금물 | 맞게 매치할 것 |

✅ 시대 감각에 맞는 요소로 구성하는 것이 암묵적 규칙

의상은 캐릭터의 개성을 표현하는 요소 중 하나지만, 스토리에 큰 영향을 미치지는 않습니다. 다만 그렇더라도 다음 두 가지 포인트는 주의해서 정하는 것이 좋습니다.

첫 번째는 3-5에서 언급한 지형 및 기후와 관련이 있습니다. 바닷가가 무대인 작품에서 계절이 여름이라면, 당연히 여름임이 느껴지는 시원한 차림새를 해야 합니다. 이야기의 무대가 산악지대면서 한겨울이라면, 추운 날씨를 견딜 수 있는 특수한 의상을 입힐 필요가 있습니다.

두 번째는 패션 트렌드도 신경을 써야 한다는 점입니다. 누가 봐도 시대에 뒤떨어지는 패션으로 '요즘 누가 저런 옷을 입어?'라는 생각이 드는 옷을 입혀서는 안 됩니다. 이야기의 생동감을 살리려면 시대 감각에 어울리는 요소로 구성하는 것이 암묵적인 규칙입니다.

패션이나 유행에 대해 잘 모르는 사람이라면, 패션 관련 사이트나 최신 드라마, 영화를 두루 살펴보면서 자신이 쓰는 이야기 속 캐릭터에게 어울리는 의상을 찾아보는 노력이 필요합니다.

인상적인 식사 장면은 중요한 역할을 담당한다

먹는 장면은 캐릭터에게 생동감을 불어넣고,
앞으로의 전개를 좋은 쪽으로 전환시키는 효과가 있습니다.

✅ 식사는 누구나 경험하는 일상이므로 감정 이입하기 쉽도록 연출한다

이야기 속에서 캐릭터들은 살아 숨 쉽니다. 그리고 살아가는 데 있어서 가장 중요한 것이 바로 '먹는' 행위지요.

만약 로맨스소설을 쓴다면, 두 사람이 함께 음식을 먹는 장면이 자연스러운 흐름 속에서 필히 나와야 합니다. 데이트를 하다 보면 필수적으로 어딘가에 들어가 음식을 먹기 때문이죠. 미스터리소설에서는 식사 중 독살을 당하는 장면을 흔히 볼 수 있습니다. 역사소설이라면 전쟁터의 군인들이 야영지에서 식사를 하거나, 왕이 연회를 열어 먹고 마시는 장면이 빈번하게 그려집니다.

사람이 주인공인 이야기라면 장르에 상관없이 식사 장면은 필수라고 해도 과언이 아닙니다. 그런 만큼 음식을 묘사할 때는 시대 배경에 어울리면서도 독자에게 강한 인상을 남기는 장면을 만들어 봅시다. 식사는 누구에게나 있는 일상 중 하나이므로 독자의 감정 이입을 끌어내기도 쉽습니다.

● **인상적인 식사 장면으로 독자를 매료시키는 이야기의 예**
· 아베 야로의 《심야식당》(만화, 드라마와 영화로도 제작)
· 쿠스미 마사유키, 다니구치 지로의 《고독한 미식가》(만화, 드라마로도 제작)
· 존 파브로의 〈아메리칸 셰프〉(영화)

✅ 식사 장면을 연출한다면, 지브리 영화처럼

음식이 등장하는 장면의 모범적인 예로 지브리 영화가 있습니다. 지브리 영화에서는 식사 장면이 무척 인상적으로 그려집니다.

〈센과 치히로의 행방불명〉에서는 치히로의 부모가 폭식을 하다가 돼지가 되어버리는 장면이나, 하쿠가 건넨 주먹밥을 먹고 치히로가 힘을 얻는 장면이 인상적입니다. 〈천공의 성 라퓨타〉에서는 파즈와 시타가 반숙 달걀 프라이를 올린 토스트를 나누어 먹으며 가까워지는 장면이 일품이지요. 〈하울의 움직이는 성〉에서 캘시퍼의 화력으로 달걀프라이와 베이컨이 팬에서 지글지글 구워지는 장면은 특히 많이 회자되는 장면입니다. 접시 가득 차려진 요리를 먹음직스럽게 먹는 마르클의 귀여운 모습도 화제가 되었습니다.

이런 장면들은 '지브리 먹방'이라 불리며 유튜브에 레시피를 해설한 영상 콘텐츠가 다수 올라와 있기도 합니다.

맛있게 먹는 장면이 등장하면 이야기도, 캐릭터도 생동감 있게 빛날 뿐 아니라 추후의 전개를 좋은 쪽으로 전환하는 기능을 담당하기도 합니다. 이 같은 점을 염두에 두고 인상적인 식사 장면을 써 봅시다.

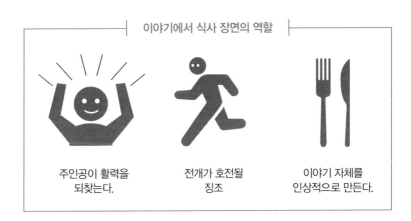

이야기에서 식사 장면의 역할

주인공이 활력을 되찾는다.　전개가 호전될 징조　이야기 자체를 인상적으로 만든다.

지역성과 문화 차이를
전개에 활용한다

외부인의 등장은 파장을 불러일으켜 이야기를 움직이는 동기가 되고,
흥미진진한 전개를 끌어냅니다.

✅ 주인공이 다른 지역으로 이동하면
흥미로운 전개를 연출할 수 있다

이야기의 무대가 되는 장소의 지역성을 고려하는 것은 매우 중요합니다. 섬 지역과 산악 지역에 사는 사람들은 특성이 크게 다를 수밖에 없습니다. 입는 옷부터 직업, 생활 방식도 다르지요. 세세한 부분까지 이런 지역적 특성을 잘 표현하면 이야기에 리얼리티가 더해지고 독자의 몰입을 유도할 수 있습니다.

이때 인터넷상의 자료나 동영상만 찾아볼 것이 아니라, **직접 발로 뛰며 현지 취재를 하면 문장 표현과 풍경 묘사에 더욱 무게가 실립니다.**

같은 나라 안에서도 지역이 다르면 언어나 음식 문화에 뚜렷한 차이가 있음은 우리가 익히 아는 사실이지요. 이런 문화의 차이를 이야기에 적절히 녹여내어, 주인공이 다른 지역으로 이동하는 장면 등에 양념처럼 첨가하는 것도 좋습니다. 처음부터 끝까지 하나의 도시나 장소에서 완결되는 이야기보다 다채롭고 흥미로운 전개를 연출하는 아이디어가 될 수 있습니다.

● **지역성을 활용한 이야기 전개의 예시**
- 작은 마을에 정체불명의 전학생이 나타나면서 소동이 일어난다.
- 갑작스러운 전근으로 낯선 도시에서 살게 된 이들을 둘러싼 갈등과 사랑.
- 여행을 다니다가 길을 잃어 찾아든 시골 마을에서 발생하는 섬뜩한 살인사건.

같은 것들 사이에 이질적인 무언가가 끼어들면 드라마가 만들어진다

✅ 문화와 관습의 차이를 이용해
좌충우돌, 파란만장한 스토리를 전개한다

지역색이 짙은 장소에 외지인이 방문하는 설정도 이야기 창작에서 빈번하게 사용하는 테크닉입니다.

꽤 오래된 영화지만 당시에는 큰 인기를 끌었던 〈블랙 레인〉(1989)이라는 미국·일본 합작 영화를 예로 들어 볼게요. 뉴욕시 경찰국 소속의 형사 두 명이 일본 오사카에 도착해 폭력조직과 대결을 펼칩니다. 그런데 이들은 폭력조직뿐 아니라, 문화와 관습의 차이로 오사카의 경찰 및 시민과 소통하는 데도 어려움을 겪습니다. 여러 난관을 극복하고 종국에 임무 수행에 성공하는 이 영화의 재미는 다른 무엇보다도, **미국인의 시각에서 본 오사카라는 도시의 독특한 지역 특성과 오사카 사람들이라는 특이한 캐릭터의 묘사 방식에 있습니다.**

'대도시에 살던 학생이 섬에 있는 작은 학교로 전학 온다.' 등의 익숙한 설정도 기본 전개 방식은 위의 예시와 동일합니다. 외부인의 방문은 파문을 불러일으키고, 이야기를 움직이는 동기로 작동해 더욱 흥미진진한 전개를 펼치는 역할을 합니다.

인프라를 생각할 때 유의할 점

주인공이 고난을 극복하는 과정이 드라마로 전개되어야 하는데
스마트폰으로 손쉽게 해결 가능하다면 독자는 감정 이입할 수 없게 됩니다.

⊘ 이야기 창작 방식을 근본부터 바꾼 스마트폰과 인터넷

인프라란 인프라스트럭처Infrastructure의 줄임말로, 우리의 기본적인 생활을 뒷받침하는 하는 '생활 기반 시설'을 의미합니다. 대표적으로 예로 전기, 수도, 가스 등을 들 수 있지요.

소설, 영화, 드라마, 만화 등 분야를 막론하고 **휴대전화(스마트폰)와 인터넷이라는 인프라로 인해 이야기를 창작하는 방식이 뿌리부터 바뀐 것**은 이제 오래된 얘기입니다. 현대를 배경으로 한 작품에서 스마트폰과 인터넷이 등장하지 않는 이야기는 존재할 수 없게 되었다고 해도 과언이 아니에요. 이 두 가지 인프라를 무시하고 이야기를 만들었다가는 현실성이 결여된 작품으로 취급받을 것이 분명합니다.

미스터리 장르에서 트릭을 쓸 때도 스마트폰과 인터넷을 사용할 수 있느냐, 없느냐에 따라서 스토리의 구성이 완전히 달라집니다. 어떤 의미에서는 작가를 괴롭게 만드는 도구라고도 할 수 있겠습니다.

● **그 외에도 이야기를 쓸 때 주의해야 하는 인프라 예시**

Q. 인적 없는 외딴 산속 길은 아스팔트도로인가, 비포장도로인가?
　→ A. 비포장도로

Q. 일본 전국시대(15~16세기)가 배경이라면 등장인물의 연령대는 어느 정도까지가 적당한가? → A. 당시 평균연령인 50세가량

Q. 19세기 중후반이 배경이라면 전기를 사용할 수 있을까?
　→ A. 1882년 이후라면 사용 가능(1882년 에디슨 발전소 설립)

✅ '저건 스마트폰을 쓰면 바로 해결될 텐데?'라고 독자가 떠올리면 실패한 것

스마트폰과 인터넷이 어째서 작가를 고생시키는 도구인가 하면, 이 둘만 있으면 많은 문제가 손쉽게 해결되어 버리기 때문입니다. 주인공이 위기 상황에 빠져 누군가에게 도움을 청해야 할 때, 지금 당장 무언가를 급하게 조사해야 할 때, 범행 현장을 목격해서 증거를 남기고 싶을 때 등등의 상황은 인터넷에 접속된 스마트폰만 있으면 그 자리에서 쉽게 해결할 수 있습니다.

주인공이 역경에 처하고 결국에는 극복하기까지의 과정을 드라마틱하게 전개하는 것이 이야기의 기본 흐름입니다. 그런데 이 과정을 **주머니 속의 스마트폰으로 순식간에 해결해 버리면 독자는 감정 이입할 수 없어요.** 그래서 작가는 이야기의 무대를 외딴섬이나 깊은 산속처럼 통신이 되지 않는 장소로 설정하는 등 좀 더 손이 가는 과정을 거치게 되었습니다. 독자가 '스마트폰을 쓰면 끝나는데?'라고 의문을 품는 순간, 이야기는 무너질 수 있습니다. 인프라를 고려할 때는 스마트폰과 인터넷의 존재를 특히 염두에 두어야 합니다.

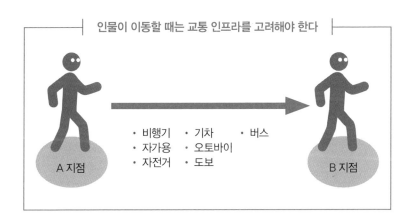

인물이 이동할 때는 교통 인프라를 고려해야 한다

A 지점

- 비행기 · 기차 · 버스
- 자가용 · 오토바이
- 자전거 · 도보

B 지점

PART 3

세계관을 구축한다

거주 환경을 묘사할 때 유의할 점

집의 구조나 형태, 동거인의 구성에 따라
다양한 배경과 상황, 사연을 연상할 수 있습니다.

✅ 집이 등장하지 않는 이야기는 설득력이 떨어진다

이야기 창작을 할 때는 등장인물들의 이름과 복장을 비롯해 다양한 설정을 꼼꼼하게 짜야 합니다. 설정이 치밀하고 정확할수록 독자는 이야기에 더 깊이 몰입할 수 있고, 그 세계관에 진심으로 빠져듭니다. 설정을 하나하나 구축해 가는 과정은 마치 아무것도 없는 평원에 컴퓨터그래픽으로 실제와 유사한 건물을 세우는 것과 비슷할지 모르겠습니다.

이번에는 이야기를 쓸 때 등장인물이 거주하는 집의 묘사에 초점을 맞춰 볼게요. 만약 현대 사회를 배경으로 이야기를 쓴다면, **주인공이 사는 집의 구체적인 형태와 구조를 최대한 사실적으로 연상해서 그려내야 합니다.** 현대인의 삶은 거주하는 집에 기초를 두고 있기 때문입니다.

캐릭터가 사는 집이 등장하지 않고, 집으로 돌아가는 장면도 나오지 않는다면, 이야기의 설득력이 떨어질 뿐 아니라 캐릭터의 개성도 흐려지게 됩니다.

● **집의 형태는 이야기 장르에 따라 달라진다**
- 판타지소설 ➡ 고성, 철탑, 동굴 등
- 역사소설 ➡ 전통가옥, 궁궐, 움막 등
- 현대소설 ➡ 단독주택, 아파트, 빌라 등

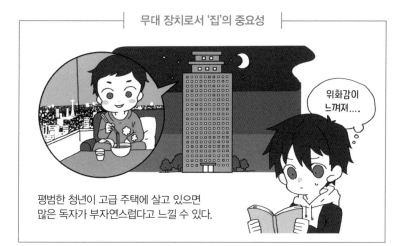

무대 장치로서 '집'의 중요성

위화감이 느껴져....

평범한 청년이 고급 주택에 살고 있으면
많은 독자가 부자연스럽다고 느낄 수 있다.

⊘ 집은 중요한 무대 장치의 역할을 하기도 한다

집의 규모나 구조는 거기에 사는 캐릭터의 가족 구성, 수입, 성향과 같은 요소를 충실히 반영해야 합니다.

도심에서 방 5개짜리 신축 단독주택에 부부 둘만 살고 있다면, 세대주의 직업이나 수입원을 밝혀 둘 필요가 있을 겁니다. 반대로 5인 가족이 원룸에 살고 있다면 어째서 그런 좁은 환경에서 지내는지 이유를 분명히 보여줘야 하겠지요. 한편, 20대의 평범한 젊은이가 전망 좋은 해안가의 고급 주택에 혼자 사는 설정이라면 어떨까요? 어딘지 모르게 미스터리한 사건이 시작되는 것은 아닐까 예상되기도 합니다.

이처럼 집의 구조와 형태, 거주자의 가족 구성을 바꿔 보는 것만으로도 정말 다양한 배경과 상황, 사연이 머릿속에 떠오릅니다. 즉 **집이란 이야기에서 중요한 무대 장치의 역할을 담당**하기도 하는 것이죠. 이야기를 구상할 때는 우선 가족이나 동거인의 구성을 결정하고, 실제로 집의 구조나 외관을 그려보기를 추천합니다. 그러면 처음부터 끝까지 일관성 있고 통일된 이미지로 집을 묘사할 수 있습니다.

이야기 속에서도
돈과 경제는 중요하다

특유의 묘미와 매력이 있는 금융·경제 소설은
고도의 전문지식과 취재력이 뒷받침되어야 합니다.

☑ 실제와 같은 사회 시스템에 캐릭터가 존재하게 한다

우리가 살아가는 데 현실적으로 중요한 요소인 돈은 이야기에서도 무
시할 수 없는 존재입니다. 등장인물들은 이야기 속 세계에서 경제적 삶
을 영위합니다. 일을 하거나, 가족의 원조를 받거나, 자산을 굴리며 생
계를 유지하지요. 이런 설정이 없으면 스토리에 모순이 생기고 독자가
납득할 수 없게 됩니다.

주인공이 학생이라면 보호자의 존재는 필수입니다. 미성년인데 부모
도 없고, 학교도 가지 않으면서 혼자 여유롭게 살고 있다는 설정은 현
실에서는 거의 일어날 수 없는 일이므로 바람직하지 않습니다. 아니면
어째서 그런 생활을 하고 있는지 설득력 있는 이유가 필요합니다.

즉 현실과 유사한 사회 시스템 내에서 캐릭터가 살아가도록 해야 합
니다. 그렇지 않으면, 특히 현대를 배경으로 하는 이야기는 성립되지
않습니다. 설사 판타지라고 하더라도 등장인물들이 무엇을 생업으로
삼아 생계를 유지하고 있는지 납득할 만한 설정이 있어야 합니다.

● 이야기 창작에 있어서 돈(경제력)과 관련해 밝혀 두어야 할 포인트 예
① 주인공을 비롯한 등장인물의 직업
② 호화 저택이나 고급 차를 소유하고 있다면 자산의 출처가 필요
③ 주인공이 미성년자라면 부모의 직업과 생활 방식에 대한 언급 필요

☑️ 돈이나 경제는 이야기와 밀접한 관련이 있으며
세상의 시류에 따라 이야기에서 다루는 주제도 바뀐다

돈과 경제 자체가 이야기의 주요 소재로 다뤄지는 작품은 많습니다. 은행 내부에서 일어난 비리나, 기업 인수를 소재로 한 금융·경제소설이 몇 해 전 크게 인기를 끌었습니다. 이는 사회 전체가 불안정한 경제 상황에 처해 있기 때문입니다. 앞이 보이지 않는 어두운 미래에 모두가 불안을 품고 있던 시기였습니다.

독자들은 감정 이입하기 쉽고 공감할 수 있는 소재의 이야기에 끌리는 경향이 있습니다. 1991년 일본 거품 경제가 붕괴한 후 주식과 부동산에 얽힌 이야기가 쏟아져 나온 것도 같은 맥락이라고 할 수 있습니다. 근래에는 전 세계적으로 가상화폐 열풍이 불면서 서점에도 이 분야의 책이 픽션과 논픽션을 가리지 않고 잘 보이는 곳에 진열되기도 했습니다.

이처럼 돈과 경제는 이야기와 밀접한 관련이 있고, 시국에 따라 이야기에서 다루는 주제도 바뀝니다. 창작의 묘미가 있는 매우 흥미로운 장르이지만, 고도의 전문지식과 취재 능력이 필요한 분야입니다.

주인공이 무한정 돈을 쓸 수 있는 이야기는 설득력이 떨어진다
언제나 현실 사회의 리얼리티를 의식해야 한다

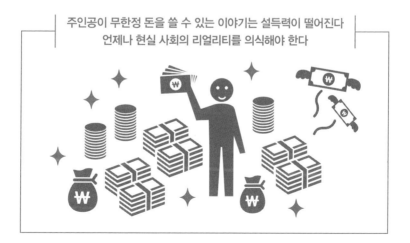

판타지 세계관 ①

대담함이 돋보이는 발상으로 자신만의 독창적인 세계관을 펼쳐
독자의 마음을 사로잡아 봅시다.

☑ 자유로운 발상과 대담한 아이디어로
개성 있는 이야기를 그려낸다

이제 판타지 세계관에 대해 얘기해 봅시다. 판타지 세계는 말 그대로 공
상, 환상의 세계이므로 지금까지 살펴본 세계관 설정과는 달리 생각할
부분이 많습니다.

여러분의 상상이 뻗어 나가는 대로, 현실 세계의 상식에 사로잡힐
필요 없이, 자유롭게 아이디어를 발휘해서 이야기를 써 나갈 수 있습니
다. 오히려 얼마나 대담한 아이디어로 개성 넘치는 세계를 만드느냐가
이야기의 매력을 크게 좌우합니다.

단, 주의할 점이 있습니다. 상상력을 마음껏 발휘해서 창조한 자유로
운 세계라 할지라도, 그 세계 내에서 통용되는 질서와 법칙은 일관성을
지켜야 한다는 점입니다. 명백한 모순이나 이해하기 어려운 법칙, 무질
서가 지나치게 만연하면 독자는 외면하게 됩니다. 또 **상상으로 창조한
세계라 하더라도 캐릭터의 희로애락과 인간관계의 묘사는 어디까지나 정
석을 따르는 것이 좋습니다.** 독자가 감동을 느끼고 매료되는 포인트는
어떤 장르의 이야기든 보편적이기 때문입니다.

● **판타지 세계관의 이야기는 크게 두 가지 유형으로 구분된다**
· 하이 판타지 : 상상으로 만들어 낸 이세계(異世界)를 무대로 현실에서는 존재하
지 않는 능력과 생물이 등장하는 이야기
· 로우 판타지 : 현실의 세계에 비현실적인 존재가 나타나는 이야기

✅ 세계를 구성하는 요소를 항목별로 정리해 디테일을 작성한다

판타지 이야기를 창작하기 위한 기본 전제는 **처음부터 독자적인 세계관을 설정하는 것입니다.** 그러려면 세계를 구성하는 요소에 대한 최소한의 지식이 필요하지요. 이를테면 다음과 같은 항목은 글을 쓰기 전에 디테일을 정리해 두어야 합니다.

- 역사 → 어떤 역사를 가진 세계인가? 전쟁 경험이 있는가?
- 지리 → 국가의 구성은? 바다나 산이 있는가? 인구 규모는?
- 정치 → 왕이 있는가? 누가 어떤 식으로 세계를 통치하고 있는가?
- 경제 → 유통되는 화폐의 종류는? 경제 구조는 어떻게 되어 있는가?
- 과학 → 어느 정도의 문화 수준으로 과학이 발달했는가?
- 종교 → 신의 존재는? 신도가 가장 많은 종교는?

독창성이 넘치는 아이디어를 발휘해 독자적인 세계를 하나하나 만들어 나가다 보면, 독자의 마음을 사로잡는 압도적인 세계관을 창조할 수 있을 것입니다.

판타지물의 캐릭터는 비주얼이 중요하다
구체적인 이미지를 그려두면 글을 쓸 때 도움이 된다

판타지 세계관 ②

스토리를 관통하는 신비로운 세계관, 매력적인 캐릭터, 목적을 달성했을 때의 감동이
삼위일체가 되도록 이야기를 마무리해 봅시다.

⊘ 이야기의 재미를 살리는 판타지의 대표적인 요소

가상의 이세계를 배경으로, 현실에는 존재하지 않는 능력과 생물이 등
장하는 하이 판타지를 쓸 때 활용할 수 있는 대표적인 요소와 기본 특
성을 예로 살펴보겠습니다.

> ■ **마법**
>
> 판타지 세계에 등장하는 비현실적인 능력의 대표 격인 요소. 구체적으로 어떤 힘
> 을 발휘할 수 있는지는 작가가 자유롭게 설정할 수 있다. 아무 때나 마법을 쓸 수
> 있기보다는 횟수나 사용량에 제한을 두는 편이 좋다.
>
> ■ **초능력**
>
> 마법에 준하는 특수한 능력. 선천적·후천적 유형으로 분류해서 능력을 부여하는
> 것도 괜찮은 아이디어다. 강하기만 한 것이 아니라 약점을 설정하는 것도 좋다.
>
> ■ **요정**
>
> 신의 사자이자 주인공의 동료 같은 존재로, 위기에서 구해 주거나 길잡이가 되어
> 이야기를 생각지 못한 방향으로 이끌어 가기도 한다. 캐릭터 특징을 잡기도 쉬운
> 편이며, 이야기 속에서 다양한 역할을 부여해 편리하게 활용할 수 있다.
>
> ■ **괴물**
>
> 적 또는 적의 부하로서 주인공을 괴롭히는 역할을 한다. 주인공이 보유한 마법이나
> 초능력에 대응하는 마법을 사용한다는 설정을 만들면 양측이 전투를 전개할 수 있
> 어서 스토리가 흥미로워진다. 크기가 거대한지, 숫자로 밀고 나갈 것인지는 자유롭
> 게 설정할 수 있지만, 어쨌든 절대적으로 미움받는 악의 세력이 되어야 한다.

✓ 주인공에게 부여된 목표의 규모와 이야기의 스케일이 맞아야 한다

하이 판타지 세계를 묘사할 때 중요한 포인트는 주인공이 가진 능력이 그 세계에서 어느 정도 수준인가를 분명히 하는 것입니다. 마을 사람들 모두가 비슷한 수준의 마법이나 초능력을 사용할 수 있다면, 이야기의 재미를 어디에 둘 것인가를 고민해야 합니다. 주인공만이 사용할 수 있는 능력이라고 한다면 그 힘으로 인해 주위 사람들로부터 두려움을 사는지, 아니면 숭배를 받는지 등 가치의 포지셔닝을 명확히 하도록 합시다.

다음으로 중요한 것은 **주인공이 짊어진 목표의 크기**입니다. 세계를 구하는 사명인지, 아픈 동생을 구하려는 사랑과 책임감인지 이야기의 스케일과 목표의 크기가 어울리도록 치밀하게 계산할 필요가 있습니다. 개인적인 임무로 시작해 점차 큰 숙명을 짊어지는 예도 있습니다.

훌륭한 판타지는 스토리를 관통하는 신비로운 세계관, 매력적인 캐릭터, 목적을 이루었을 때의 감동이 삼위일체가 되어 마지막 장면에서 거대한 파도처럼 독자의 마음에 몰아치는 힘이 있습니다.

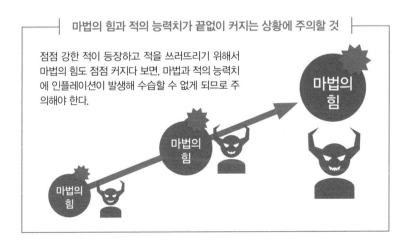

마법의 힘과 적의 능력치가 끝없이 커지는 상황에 주의할 것

점점 강한 적이 등장하고 적을 쓰러뜨리기 위해서 마법의 힘도 점점 커지다 보면, 마법과 적의 능력치에 인플레이션이 발생해 수습할 수 없게 되므로 주의해야 한다.

마법의 힘

마법의 힘

마법의 힘

미래 배경의 세계관 ①

디스토피아를 그리려 한다면 철저한 취재와 독창적인 캐릭터 조형으로
차별화된 세계관을 구축합시다.

⊘ 미래를 유토피아가 아닌 디스토피아로 상정한
이야기가 급증하는 추세

동서고금을 막론하고 미래 세계를 무대로 하는 이야기는 무수히 만들
어져 왔습니다. 일본의 최장수 애니메이션인 〈도라에몽〉 역시 미래에
서 온 로봇 이야기이지요. **이야기는 상상의 산물인 만큼 아직 도래하지
않은 인류의 미래를 그리는 것은 작가들에게 있어 영원한 주제라고 할 수
있습니다.**

과학이 발달한 미래는 더욱 편리하고 쾌적한 세상이 될 것이고, 미지
의 세계인 우주로도 쉽게 가는, 꿈 같은 세계가 펼쳐질 것이라 많은 이
들이 기대해 왔습니다. 그리고 이런 상상은 조금씩 현실로 다가오고 있
습니다. 하지만 언제부턴가 이야기 창작에 등장하는 미래 세계관이 달
라지기 시작했습니다. 인류를 기다리는 미래는 꿈만 같은 유토피아가 아
니라, 암울한 디스토피아일 것이라고 보는 세계관이 확산하고 있습니다.

암흑세계처럼 피폐해진 사회를 그린 이야기가 급증하고, 미래의 부정
적인 측면이 강조되는 추세인 것이죠.

● 디스토피아를 그린 대표적인 할리우드 영화

① 리들리 스콧의 〈블레이드 러너〉
② 조지 밀러의 〈매드맥스 : 분노의 도로〉
③ 스티븐 스필버그의 〈마이너리티 리포트〉

✅ 암울한 상황 속에서는 드라마가 탄생하기 쉽다

미래를 디스토피아로 바라보게 된 배경으로는 천재지변, 이상 기후, 환경 문제의 악화, 불안정한 세계정세, 전 세계를 덮친 팬데믹 등을 들 수 있습니다. 즉 예상치 못한 재난이 차례차례 발생하면서 미래에 대한 이미지가 크게 바뀐 것이죠. 이런 생각을 하면 우울해지기도 하지만, 이야기를 창작하는 사람의 입장에서는 미래의 세계관 속에서 그려낼 만한 소재가 풍부해졌다는 의미가 되기도 합니다.

암울한 상황을 주제로 삼은 이야기에서는 피할 길이 없는 압도적인 재앙이 덮치고, 등장인물들은 절체절명의 위기에 처합니다. **디스토피아 세계관 속에서는 캐릭터를 움직이게 하는 드라마를 만들기 쉽습니다.** 독자들의 마음에 공감을 불러일으키고, 함께 마음 졸이고 감동에 젖는 경험을 끌어낼 수 있습니다.

다만 주의해야 할 점은, 이 장르에 도전하는 창작자가 매우 많다는 점입니다. 어설픈 지식만으로는 이야기를 마무리하기 쉽지 않고, 독창성을 발휘하기도 어렵습니다. 철저한 취재와 특색 있는 캐릭터, 톡톡 튀는 과감한 발상을 동원해 차별화된 세계관을 구축해 나가야 합니다.

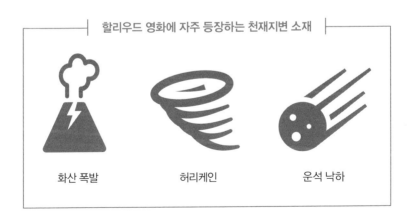

할리우드 영화에 자주 등장하는 천재지변 소재

화산 폭발　　　허리케인　　　운석 낙하

미래 배경의 세계관 ②

수십 년 전의 SF소설, 영화에서 그려냈던 공중에서의 기술 혁신은
이제 현실이 되고 있습니다.

⊘ 최첨단 기술이 바꿔놓을 미래상을
드라마로 그려낸다

**디스토피아가 아닌 다른 측면에서 미래 세계관을 바라볼 때 빼놓을 수 없
는 요소가 기술 혁신입니다.** 하이 테크놀로지, 즉 최첨단 컴퓨터와 관련
한 과학기술의 진화가 가져올 미래상이지요.

지난 30년간 진행된 휴대전화의 진화로 우리 삶은 크게 달라졌습니
다. 그 배경에는 네트워크 회선의 속도 향상이 큰 영향을 미쳤고, 인터
넷 보급과 함께 현재도 하루가 다르게 혁신하는 스마트폰이 있습니다.
이와 더불어 컴퓨터 성능도 눈에 띄게 향상되면서 대용량 데이터를 개
인이 손쉽게 다룰 수 있게 되었고, 그 결과 영상이나 음악, 미술 작품
을 컴퓨터로 누구나 쉽게 만들 수 있게 되었습니다.

그리고 이제는 인공지능AI의 발달로 차원이 다른 혁신을 도모하고
있습니다. 미래 세계관으로 이야기를 만든다면, 이 같은 최첨단 과학기
술의 진화를 소재로 한 새로운 드라마가 나올 가능성이 있습니다.

● 1950년과 2020년의 최첨단 과학기술 비교

· 냉장고
· 흑백 TV
· 세탁기

· 스마트폰
· LED TV
· 로봇 청소기

✅ 드론의 다음 단계는 '하늘을 나는 자동차', 그 너머의 미래를 상상한다

스마트폰과 컴퓨터 이외의 첨단 기술 예로 드론을 들 수 있습니다. 드론 역시 이미 소설의 소재로 자주 사용되었습니다. 하늘 영역에서의 기술 혁신은 수십 년 전의 SF소설, 영화, 만화 등에서 이미 그려낸 바 있지요. 그리고 현재 드론의 진화형으로 사람이 탈 수 있는 '하늘을 나는 자동차'가 시범 제작 단계에 있다고 합니다. 만약 이것이 완성되면 비행기와 헬리콥터 대신 국방과 관광 분야에서 널리 이용되리라는 것은 쉽게 상상할 수 있습니다.

이후 다가올 미래는 지금과는 또 완전히 다른 모습일 것입니다. 하늘을 올려다보면 무수히 많은 '하늘을 나는 자동차'가 달리고 있을 테니까요. 거기서 또 어떤 이야기가 탄생할지 생각하는 것만으로도 즐거운 동시에, **상상도 하지 못한 여러 가지 끔찍한 문제가 발생할 수도 있겠다는 생각이 듭니다.** 별의 수만큼 많은 드라마가 만들어질 것은 틀림없어 보입니다. 이렇게 상상력을 마음껏 펼치며, 첨단 과학기술이 가져올 여러분만의 미래상을 이야기로 창조해 보기 바랍니다.

과거에는 판타지로 존재했던 로봇도 지금은 현실 속의 존재가 되었다

50년 전

현재

굉장해! 저런 로봇이라니!

어서오세요

50년 전의 이야기 속 세계가 점점 현실이 되고 있다.

절대적인 정답은 없다
다양한 해석과 관점을 참고하자

글쓰기에 도움이 되는 책은 본 도서 외에도 여러 가지가 있습니다. 글을 쓰는 기법이나 요령에 '이것!'이라는 정답은 없습니다. 다각도로 바라보는 시각이 있고 작가에 따라 다양한 해석과 관점이 존재합니다. 그중 필자가 추천하고 싶은 책 몇 가지를 소개합니다.

《캐릭터 소설 쓰는 법》, 모쓰카 에이지 지음, 북바이북

제목 그대로 캐릭터 만들기와 묘사에 특화된 책입니다. 라이트노벨을 쓰려고 하는 사람은 물론, 캐릭터 조형이 어려운 분들께 추천합니다.

《직업으로서의 소설가》, 무라카미 하루키 지음, 현대문학

더 이상 설명이 필요 없는 작가 무라카미 하루키 씨가 소설가로서 살아남는 것의 어려움, 소설가의 자질과 태도, 꾸준히 글을 쓰는 비결에 대해서 자세하게 해설합니다. 집필 노하우를 배울 수 있을 뿐 아니라 순수한 에세이로도 충분히 흥미롭게 읽을 수 있는 작품입니다.

《소설 강좌 인기 작가가 알려주는 모든 기술 : 데뷔하는 것으로 만족해서는 안 된다》, 오사와 아리마사 지음, 가도카와 문고(국내 미출간)

일본의 인기 추리소설 작가인 오사와 아리마사가 직접 체득한 구체적인 테크닉을 아낌없이 해설합니다. 기회가 된다면 꼭 읽어 보기를 권하는 책입니다.

STORY CREATION
PART

4

사건의 배치,
플롯을 구성한다

이야기의 설정이 명확해졌다면 플롯을 만들어 봅시다. 플롯은 이야기가 어떻게 진행되는지를 보여주는 지도와 같습니다. 흥미진진한 전개를 만드는 노하우를 소개합니다.

플롯은
완성될 이야기의 예상도다

창작하고자 하는 이야기의 플롯을 작성해,
친구와 가족들에게 먼저 보여줘 보세요.

⊘ 캐릭터의 심리와 감정, 이야기의 목표가 들어가야 한다

줄거리와 등장인물이 정해졌다면, 이제 플롯을 작성해 봅시다. 플롯이
란 기승전결을 정리한 구성안이라고 할 수 있습니다. 실제 글을 쓸 때
의 흐름대로 요점을 간결하게 정리하되, 스토리 라인에서는 잘 드러나
지 않는 캐릭터의 심리 상태나 주제와 연관된 중요 포인트를 분명하게
보여주어야 합니다. 즉 **이야기의 목표를 명확하게 알 수 있는 완성본의**
예상도가 플롯의 역할이라고 할 수 있습니다.

플롯을 쓰는 목적은 크게 두 가지가 있습니다. 우선 하나는 처음 구
상한 이미지대로 이야기를 완성하기 위함입니다. 엉뚱한 방향으로 빠
지지 않도록 길잡이의 기능을 담당합니다.

또 하나는 쓸 만한 가치가 있는 이야기인지를 판단하기 위함입니다.
여러분도 쓰고 싶은 이야기가 있다면 일단 플롯을 작성해서 친구와 가
족들에게 보여주세요. "재미있을 것 같은데?"라는 한마디를 들을 수 있
다면 성공입니다. 분명 좋은 이야기가 될 거예요.

● **좋은 플롯을 작성하기 위한 3가지 포인트**

① 캐릭터 내면의 움직임을 명확하게 표현한다.
② 이 이야기를 통해 무엇을 전달하고 싶은지 분명하게 어필한다.
③ 예측할 수 없는, 의외성이 있는 전개를 의식해 기승전결을 구상한다.

⊘ 단순히 시간 순서대로 따라가면 이야기는 밋밋해진다

편집자는 플롯만 보고도 그 이야기가 재미있을지 없을지를 바로 판단할 수 있습니다. 프로 작가들은 이야기의 흐름을 치밀하게 재구성해 플롯을 만듭니다.

특히 중요한 것은 이야기의 서두를 어느 장면으로 시작할 것인가입니다. 이야기는 단순히 시계열로 써 내려가기만 해서는 재미를 줄 수 없습니다. 과거로의 회상이나 장면의 순서를 도치하는 등 치밀한 계산 하에 시간이 엇갈리는 장치를 설치함으로써 독자를 속이거나 엔딩에서 놀라움을 선사할 수 있습니다. **플롯은 이러한 트릭까지 감안해 작성하는 것이므로 복선을 제대로 깔고, 또 회수할 필요가 있습니다.**

어렵다고 느끼는 사람도 많을 겁니다. 실제로 플롯 쓰기는 익숙해지기까지 조금 고생할 수 있습니다. 이럴 때 훈련 방법으로 본인이 좋아하는 소설을 플롯 형태로 정리해 보는 것을 추천합니다. 여러 번 읽은 이야기라면 주요 내용이 머릿속에 들어 있을 테니 강조해야 하는 포인트나 중요한 복선을 빠뜨리지 않고 정리할 수 있을 겁니다. 그렇게 해서 이야기를 요약하는 데 익숙해져 보세요.

이렇게 많은 분량의 이야기를 한두 장 안에 요약해야 하기에
플롯 쓰기가 어렵다

플롯의 기본 틀을
알아두자

플롯은 쓰면 쓸수록 확연히 실력이 향상됩니다.
처음에는 어렵더라도 계속 써 봐야 합니다.

⊘ 글자 수를 의식해서 1,500자 정도로 정리한다

플롯에는 다양한 스타일과 형식이 있습니다. 실제 이야기처럼 제1장, 제2장 이런 식으로 장을 나눠서 각각의 장에서 무슨 내용을 쓸 것인지 정리하는 형식이 있고, 장을 구분하지 않고 대략적으로 쭉 써 내려가는 형식도 있습니다.

이때 중요한 것은 글자 수를 가급적 지키는 것입니다. 플롯이 너무 길어지면 실제 집필 원고와 다를 바 없어집니다. 2,000자 이내를 기준으로 잡고, 가능하면 1,500자 정도의 분량으로 요점을 정리해 봅시다.

프로 작가가 된 뒤에도 바로 원고 집필에 들어가는 것이 아니라 우선 플롯을 써서 담당 편집자에게 보여야 하는 경우가 있습니다. 이때 출판사에 따라서 A4 용지로 2매 이내라든가 2,000자 이하라는 식으로 엄격하게 형식이 규정되어 있기도 합니다.

● **플롯을 잘 쓰기 위한 테크닉**
- 스토리 라인에서 중요한 사건과 행동을 뽑아내어 플롯의 뼈대를 만든다.
- 캐릭터의 성격과 역할을 명확히 하고 등장의 필연성을 강조한다.
- 독자가 감정 이입할 수 있는 포인트가 어디인지를 확실하게 묘사한다.

⊘ 이야기를 통해 전하고 싶은 주제를 담으면 플롯의 질이 높아진다

그럼 플롯의 템플릿 하나를 살펴볼게요. 여기서는 기승전결로 정리한 사건의 흐름뿐 아니라, 시놉시스(주제와 등장인물, 줄거리, 집필 의도 등 작품 개요를 서술한 글)의 요소인 '등장인물 소개'와 '이야기의 목표'를 더했습니다. 이야기를 통해 전하고픈 주제, 이야기의 목표를 담으면 플롯의 질이 높아집니다.

■ 등장인물 리스트

주요 등장인물 4~5명의 이름, 나이, 성격, 특징을 항목별로 짧게 정리한다. 누가 주인공이고, 어떤 역할을 하는지를 명확하게 보여주는 것이 포인트다.

■ 스토리(기승전결)

기승전결로 나누어 요점을 정리한다.

'기'를 쓸 때는 주인공들의 행동 이유와 추구하는 목표, 상실한 것, 사건의 발단이 되는 일 등 이야기를 관통하는 핵심을 명확히 보여주는 것이 중요하다. 또한 '결'에서 회수되어야 하는 복선도 미리 서술한다. 미스터리나 추리물이더라도 결말의 진상과 범인을 밝힌다. 암시하는 식으로 결말을 쓰면 본격적으로 원고를 쓸 때 방향이 흔들리게 되고 플롯이 무의미해진다.

■ 이야기의 목표

스토리와는 별개로, 이 이야기로 전하고 싶은 주제를 몇 줄로 간단하게 정리한다. 앞서 서술한 스토리나 등장인물의 개성 등과 상충되는 부분이 없는지 잘 확인해야 한다. 이 목표를 명확히 설정하면 플롯의 질이 훨씬 좋아진다.

이 3가지 항목을 A4 용지 2매 이내로 압축해서 정리합니다. 플롯은 쓰면 쓸수록 실력이 눈에 띄게 향상됩니다. 처음에는 어렵더라도 계속 써 봐야 합니다.

플롯 쉽게 짜기

등장인물의 관계성, 독자가 감정 이입할 수 있는 드라마, 주인공이 행동하는 이유를
플롯에서 전부 보여주어야 합니다.

⊘ 먼저 스토리의 시작점과 종착점을 하나의 선으로 연결한다

플롯을 만드는 기본 요령은, 우선 머릿속에 떠오른 스토리의 '기'와 '결'
을 글로 써서 분명한 형태로 다져 놓는 것입니다. 모든 이야기에는 시
작과 끝이 있기 마련입니다. **막연하게나마 어떤 이야기가 떠올랐다는 것
은 시작점과 종착점이 하나의 선으로 연결되어 있음을 뜻합니다.**

예를 들어볼게요.

전 세계 인류의 대부분이 전염병에 걸려 사망했지만 생존자도 있었다.

이렇게 시작하는 '기'를 생각했고, 그와 동시에

백신을 체내에 가진 사람이 멸망의 위기에서 인류를 구했다.

이렇게 끝나는 '결'을 떠올렸다고 가정해 봅시다.

여기에 살을 붙여서 플롯을 구성해 나갑니다.

가령 이런 식입니다.

전 세계에 정체 모를 바이러스가 퍼져 나갔고, 그 결과 인류의 90%가 감염되어
사망했지만, 적도 바로 아래에 감염자가 한 명도 발생하지 않은 섬이 있었다.

이것만으로도 몰라보게 세계관이 넓어졌습니다.

여기서 이야기를 더 발전시켜 봅시다.

16세의 용감한 소년과 소녀가 그 섬을 나와, 세계에서 유일하게 기능하고 있는
일본의 연구소까지 찾아가 체내에 생성된 항체를 제공함으로써 인류를 구한다.

이런 식으로 캐릭터를 등장시키면 스토리가 더욱 구체성을 띠게 됩
니다. 그뿐 아니라 이야기의 장르가 로드무비 계열의 어드벤처 액션임
을 알 수 있지요.

⊘ 플롯 단계에서 다각도로 아이디어를 떠올리면 재미있는 전개가 펼쳐진다

'기'와 '결'이 구체화되면 '승'과 '전'은 그리 어렵지 않습니다. 예시의 경우 자연스럽게 다음 전개가 떠오릅니다.

> ○ 연구소로 향하는 두 사람을 방해하는 다양한 악당이 나타난다.
> ○ 두 사람의 체내에 항체가 있는 것을 아는 수수께끼의 생존자가 등장한다.
> ○ 소녀가 악당(적)에게 납치를 당한다.

고난의 전개가 연이어 펼쳐지는데, 여기서 중요한 것은 다음입니다.

> ○ 적, 동료, 협력자라는 등장인물 간의 관계성을 분명하게 드러낸다.
> ○ 독자가 감정 이입할 수 있는 드라마를 여럿 집어넣는다.
> ○ 주인공의 행동 원리를 명확하게 밝혀야 한다.

이 부분을 절대로 빠뜨려서는 안 됩니다.

몇 가지 가능성을 덧붙여 본다면, 주인공인 두 사람이 16세 남녀인 만큼 로맨스의 요소도 들어갈 수 있겠습니다. 바이러스에 감염되면 죽는 것으로 끝나지 않고, 일부는 좀비로 변해 주인공을 공격한다는 호러 관점의 설정도 넣을 수 있습니다.

이야기가 단조로워지지 않도록 플롯 단계에서 다양한 시각으로 복선을 깔아 두면 전개가 흥미진진해집니다. 이런 어드벤처물에서 가장 중요한 것은 **느슨해질 겨를이 없도록 속도감 있게 플롯을 꽉 채우면서, 여정의 끝에서 두 사람이 성장한 모습을 그려내야 한다는 점입니다.**

어떤가요. 이렇게 플롯을 만들어 가다 보면 더 풍부한 이야기를 창작할 수 있겠다는 생각이 들지 않나요?

복선은
플롯 단계에서 생각한다

완성도 높은 미스터리에는
독자가 눈치채지 못한 복선이 무수하게 깔려 있습니다.

✅ 독자의 잠재의식에 은근하게 심어 놓는다

이야기 창작에서 '복선'이란 영화, 소설, 만화, 게임을 막론하고 어떤 장르에서든 반드시 사용되는 필수 테크닉입니다.

이야기에 복선이 필요한 이유는 **설득력과 깊이, 의외성을 줄 수 있기 때문입니다.** 다만 이를 위해서는 그것이 복선임을 독자가 눈치채지 못하도록 이야기의 초반이나 중반에 은근히 심어 놓아야 합니다.

누가 봐도 알 수 있을 만큼 노골적으로 사망 플래그가 뜨고 등장인물이 쉽게 죽어 버리면, 독자는 '거봐, 내가 그럴 줄 알았어.'라고 실소하게 되고, 그 순간 이야기에 대한 흥미가 식어 버립니다.

복선임을 알 수 없을 정도로 자연스럽게 암시하면서 독자의 잠재의식 속에 심어 놓는 데 성공하면, 결말에서 깜짝 놀랄 만한 반전을 선사할 수 있습니다.

● **고전적이고 흔한 복선 예**
- 거친 바다 위의 요트에서 하나밖에 없는 구명조끼를 여자에게 건네는 남자
 → 사망을 암시
- 길모퉁이에서 모르는 남자와 부딪히는 여자
 → 연애를 암시

☑ 복선은 기승전결에서 '기'나 '승' 단계에 심어 둔다

복선은 글을 쓰기 전 스토리 구상과 설정 단계에서 미리 정해 놓아야 최대의 효과를 발휘할 수 있습니다. 글을 쓰는 도중에 문득 떠오른 것을 임의로 끼워 넣으면 제대로 기능하지 않을뿐더러 독자에게 혼란만 줄 수 있습니다.

따라서 플롯을 짤 때 어떤 복선을 넣을지 철저하게 계산해서 기승전결의 '기'나 '승' 단계에 심어 두도록 합시다. 하나가 아니라 여러 개를 생각해야 합니다. 여러 개의 복선이 서로 연관을 맺으며 작용하면 독자는 '아니, 그렇게 연결되는 거였어?', '그런 의미였구나!' 하고 감탄하게 됩니다.

완성도 높은 미스터리에는 독자가 눈치채지 못한 복선이 무수하게 깔려 있습니다. 이야기가 진행됨에 따라 '전'과 '결'에서 이런저런 복선이 회수되기 시작하고, 독자는 상상하지 못했던 결말을 마주합니다. 그야말로 플롯의 승리라고 할 수 있겠지요.

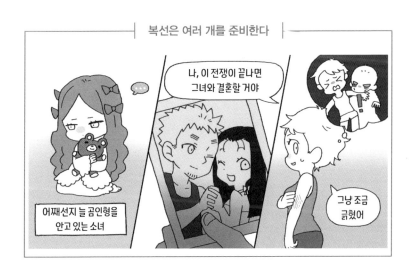

복선은 여러 개를 준비한다

어째선지 늘 곰인형을 안고 있는 소녀

나, 이 전쟁이 끝나면 그녀와 결혼할 거야

그냥 조금 긁혔어

끌리는 플롯을 만드는 노하우 ①

이야기의 초반부에서 주인공의 선한 품성에 호감을 느끼게 되면
독자가 감정 이입하기 쉬워집니다.

✅ 독자가 공감하게 만들어 마음을 사로잡는다

'재미있는 이야기를 만들고 싶다!' 창작자라면 누구나 바라는 마음이
지요. 여기서 말하는 재미란, 보는 이의 감정을 흔들고 끌어당기는 것
을 뜻합니다.

흥미진진한 것도, 감동하는 것도, 슬퍼하는 것도, 폭소를 터뜨리는
것도 넓은 의미에서는 모두 '재미'에 포함됩니다. 그리고 이야기가 재
미있는지 없는지는 플롯을 쓰는 단계에서 이미 결정된다고 할 수 있
습니다.

그럼 어떻게 해야 이야기가 재미있어질까요? 사실 여기에 정답은 없
습니다. 이렇게만 쓰면 무조건 재미있다는 명쾌한 해답은 존재하지 않
아요.

다만 한 가지 분명히 말할 수 있는 것이 있습니다. **주인공 캐릭터에게
공감해야 독자가 이야기에 빠져들 수 있다는 것**입니다. 이 책에서도 여
러 번 반복해서 말하는 '감정 이입'이 바로 그것이죠.

● 일본의 대표 사전 《고지엔》에 실린 '재미있다(面白い)'의 의미

① 기분이 밝아진다. 유쾌하다. 즐겁다.
② 마음이 끌린다. 오락성이 있다.
③ 색다르다. 익살스럽다. 웃기다.

✅ 초반에 주인공에게 호감을 품게 만드는
에피소드를 넣어야 한다

독자의 감정 이입을 유도하려면, 독자가 주인공에게 호감을 갖고 응원을 보내고픈 캐릭터로 만드는 것이 절대적인 요건입니다.

세계적으로 유명한 시나리오 작가인 블레이크 스나이더가 할리우드식 시나리오 작법을 해설한《SAVE THE CAT!》이라는 책에는 '고양이를 구하라'는 법칙이 나옵니다. 말 그대로 위험한 상황에 처한 고양이를 주인공이 가까스로 구해내는 에피소드를 영화 초반부에 집어넣으라는 것인데요. 그러면 관객이 주인공의 선량하고 다정한 성격에 호감을 느껴 감정 이입하기 쉬워진다고 말합니다.

위기에 빠진 누군가를 구해내는 장면이 들어가야 한다는 말이 아니라, 주인공을 좋아하게 만드는 에피소드가 반드시 필요하다는 의미지요. 독자의 마음을 사로잡는 '계기'를 마련해 두면 독자가 감정을 이입하고 앞으로의 전개에 몰입하기가 한층 쉬워집니다.

플롯을 짤 때는 항상 주인공 캐릭터를 중심으로 생각하고, 어떻게 하면 독자에게 호감을 줄 수 있을지를 고민해 인상적인 장면을 초반에 넣도록 해야 합니다.

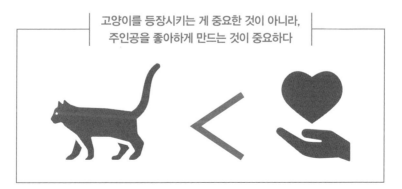

고양이를 등장시키는 게 중요한 것이 아니라,
주인공을 좋아하게 만드는 것이 중요하다

끌리는 플롯을 만드는 노하우 ②

치밀한 캐릭터 설정, 지루할 틈 없는 스토리, 탁월한 독창성
이 3가지의 조화가 중요합니다.

✓ 왕도적인 전개는 이야기의 이상적인 양식 중 하나다

이야기를 창작할 때 염두에 두어야 할 중요한 개념이 하나 있습니다. 그것은 바로 '왕도王道'입니다. 쉽게 말해 정석적이며 정통적인 서사 공식, 명작의 클리셰로 이해하면 됩니다. 재미있는 이야기를 쓰고자 할 때 이 같은 왕도적인 전개를 피하기는 어렵습니다. 시대와 지역을 막론하고, 크게 흥행한 이야기는 대개 이 틀을 따르며 만들어졌습니다. 말하자면 이야기의 정석, 성공 공식이라고 할 수 있겠습니다.

한때 왕도적 전개가 구식, 고전이라는 인식이 강해 탈피하고자 하는 경향도 있었으나, 이후 왕도물의 순수한 클리셰가 오히려 더 참신하게 평가되는 등 다시금 주목을 받게 되었습니다.

왕도적 전개는 **독자의 기대와 바람에 부응하는 전개로 결말을 맞이하는 것이 핵심**입니다. 이는 예상을 벗어나지 않게 끝을 맺는 '뻔한 결말'이나, '틀에 박힌 내용'과는 조금 다릅니다. 독자가 바라는 결말을 이야기가 배신하지 않고, 카타르시스와 만족감을 안겨 주어야 한다는 것입니다.

● **왕도적인 이야기를 성립시키기 위한 조건**
① 독자의 빠른 감정 이입을 유도할 수 있어야 한다.
② 원활한 스토리 전개에 대한 이해가 있어야 한다.
③ 주제와 목적에 대한 공감을 끌어내야 한다.

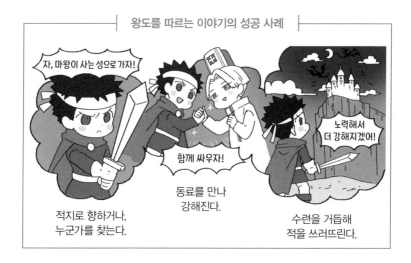

왕도를 따르는 이야기의 성공 사례

자, 마왕이 사는 성으로 가자!

함께 싸우자!

노력해서 더 강해지겠어!

동료를 만나 강해진다.

적지로 향하거나, 누군가를 찾는다.

수련을 거듭해 적을 쓰러뜨린다.

✅ 자신도 모르게 행복한 결말을 바라게 된다

영화 〈007〉 시리즈, 만화 《슬램덩크》나 《진격의 거인》도 모두 왕도적인 스토리 전개를 따릅니다. 그럼 '왕도란 패턴화되어 모방하기 쉬운 것인가?'라고 생각하기 쉽지만, 많이 다릅니다.

왕도적인 전개로 많은 사람에게 인정받고 감동을 주기 위해서는 치밀한 캐릭터 설정과 지루하지 않은 스토리, 뛰어난 독창성이 조화를 이루어 이야기의 뼈대를 지탱해야 합니다.

동시에 독자의 감정 이입을 단숨에 끌어낼 만한 정교한 장치들이 초반부터 전개되지 않으면 안 됩니다.

이 모든 조건을 완수하면 독자는 **자신도 모르는 사이에 이야기에 매료되어 '부디 주인공이 행복해졌으면 좋겠어!'라고 응원하며 해피엔딩을 바라게 되지요.**

왕도적인 전개로 이야기를 창작하기 위해서는, 무엇보다도 자신이 '재미있다'고 느낀 이야기를 분석함으로써 그 비결을 터득하는 것이 최선의 방법입니다.

구성 항목을 참고해
밸런스가 잡힌 플롯을 만든다

플롯의 기본적인 구성 항목을 아느냐 모르느냐에 따라
창작의 완성도는 큰 차이가 생깁니다.

✓ 기본적인 구성 항목을 염두에 두고 플롯을 짠다

기승전결을 좀 더 세분화한 플롯 구성을 살펴보겠습니다. 이야기의 구성은 기본적으로 아래와 같이 13개의 항목으로 구분할 수 있습니다. 이 구성 항목은 소설이든 영화든 거의 동일합니다. '승'과 '전' 사이, '전'과 '결' 사이는 이야기의 전환점이라 할 수 있는 플롯 포인트로 연결되어 스토리가 극적으로 전개됩니다.

1	시작	1~4	기
2	상황 설명		
3	주인공 등장		
4	주제 제시		
5	갈등	5~7	승
6	노력		
7	플롯 포인트 (이야기의 전환점 ①)		
8	위기	8~10	전
9	절망		
10	악전고투		
11	플롯 포인트 (이야기의 전환점 ②)	11~13	결
12	해결		
13	결말		

이와 같은 구성을 의식해 플롯을 짜면 전체적인 밸런스가 흐트러지지 않고, 아웃라인이 뚜렷하며, 매끄럽고 속도감 있게 전개되는 이야기를 만들 수 있으니 참고하기 바랍니다.

✅ 어떤 이야기 장르든 구성의 흐름과 역할은 같다

앞에 나온 플롯의 구성 항목은 여러분 나름대로 변형해도 상관없습니다. 중요한 것은 어떤 이야기 장르라 하더라도 초반, 중반, 종반의 구성 흐름과 역할이 동일하다는 점입니다.

초반에는 독자의 눈길을 잡아끄는 인트로가 필요합니다. 이야기가 시작되려면 배경과 등장인물에 대한 설명도 있어야 합니다.

중반에는 주인공에게 갈등과 위기가 찾아오고, 목표로 향하는 여정이 난항을 겪습니다. 첫 번째 플롯 포인트에서는 큰 위기를 맞이하고 주인공이 더욱 힘든 시련을 겪게 됩니다.

그러나 종반을 향함에 따라 점점 희망을 발견하고, 두 번째 플롯 포인트에서 마침내 목표에 다가가며 여러 문제를 해결합니다. 그 과정에서 초반에 심어 둔 복선을 회수하고 '왕도'적인 결말로 독자에게 카타르시스와 만족감을 선사하는 것입니다. **이와 같은 플롯의 구성 흐름을 아느냐 모르느냐에 따라 결과물은 큰 차이가 납니다.** 꼭 기억해 두어야 할 부분입니다.

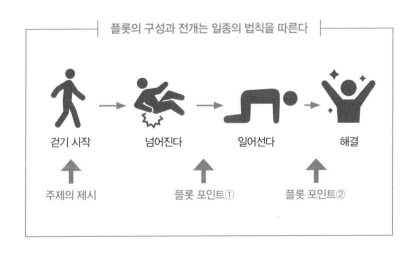

플롯의 구성과 전개는 일종의 법칙을 따른다

| 걷기 시작 | 넘어진다 | 일어선다 | 해결 |

| 주제의 제시 | 플롯 포인트① | 플롯 포인트② | |

잘 써지지 않을 때는
장애물을 만들어 본다

주인공이 위기에 처하면 이야기는 극적인 활기를 띠고,
독자의 마음을 사로잡는 효과적인 드라마가 탄생합니다.

✓ 커다란 장애물이나 장벽을 플롯 포인트로 설정한다

플롯을 쓰다가 막히는 일은 노련한 프로 작가에게도 종종 일어나는
일입니다. 이야기가 더 진행되지 못하고 정체되는 원인은 여러 가지가
있겠지만, 대부분 작가 자신이 이야기에 몰입하지 못해서가 아닐까 합
니다.

**스스로 분명 재미있을 것이라 생각해서 시작한 스토리인데도 빠져들지
못하는 이유는 다름 아닌 전개가 느슨하기 때문입니다.** 이런 경우에는
주인공의 움직임이 단조롭고 평면적으로 보여지기 쉽습니다. 큰 굴곡
없는 스토리가 이어지면서 무언가 심심하고 부족한 느낌이 들기도 합
니다.

이럴 때 효과적으로 대처하는 방법이 있습니다. 이야기에 커다란 장
애물이나 장벽을 만들어서 주인공이 목적지로 가는 여정을 더욱 험난
한 가시밭길로 만들어 버리는 것이죠. 그 같은 플롯 포인트를 설정하
면 이야기에 극적인 변화와 긴장감이 생깁니다.

● **독자의 마음을 이해한 후 플롯을 구성하자**
- 독자는 조마조마하고 긴박감 넘치는 전개에 흥미를 느낀다.
- 주인공이 시련에 처할수록 보호해 주고픈 심리 상태가 된다.
- 철저하게 나쁜 악역의 등장을 내심 기대한다.

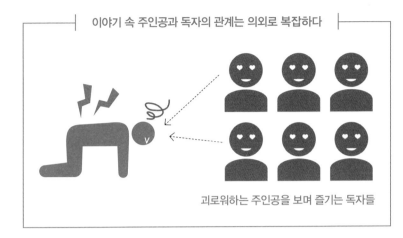

이야기 속 주인공과 독자의 관계는 의외로 복잡하다

괴로워하는 주인공을 보며 즐기는 독자들

✅ 흥미진진한 이야기 전개에 작가의 감정이 동화된다

4-7에서 설명한 '승'와 '전' 사이의 플롯 포인트를 더 추가해 **주인공을 궁지에 몰아넣어 봅시다.** 구성 항목은 어디까지나 기본 틀에 불과하므로 자신이 독자적으로 이야기를 창작할 때는 자유롭게 변형할 수 있습니다. 극복할 수 없을 것처럼 보이는 장애물일수록 독자는 주인공에게 감정 이입하며 공감하고, 진심으로 응원하게 됩니다.

동시에 후반부 클라이맥스에 이르러 주인공에게 절체절명의 위기가 닥치면 이야기는 더욱 흥미진진해집니다. 그로써 이야기의 흐름이 극적으로 활성화되고 독자의 마음을 사로잡는 매혹적인 드라마가 만들어질 것입니다.

글을 쓰는 손이 멈추지 않고 단숨에 결말까지 써 내려가는 상태를 소위 '라이팅 하이Writing high'라고 하는데, 흥미진진한 이야기 전개에 작가 자신의 감정이 동화될 때 이런 일이 일어난다고 합니다. 플롯을 쓰면서 진행이 정체되고 막혔다면, 망설이지 말고 예상치 못한 장애물을 만들어 보세요.

밋밋하다고 느껴진다면
이야기 속 환경을 바꿔 본다

환경을 바꾸면 상상 이상으로 생동감 넘치는 격변을 일으켜
작가의 예상을 뛰어넘는 드라마가 나옵니다.

☑ 예상치 못한 전개가 펼쳐질 가능성이 생긴다

플롯을 구성할 때뿐 아니라 본격적으로 집필하는 도중에도 '스토리가
너무 평범해.', '전개가 재미없어.', '캐릭터가 살아 있지 않아.'와 같은 생
각이 들면서 손이 멈춰 버리는 경우가 있지요. 이를 타개하는 방법 중
하나로 **주인공을 둘러싼 환경에 변화를 주는 방법이 있습니다.**

예를 들면, 주인공인 고등학교 남학생이 짝사랑하는 같은 반 여학생
과 방과 후 공원에서 만나기로 약속을 했다고 합시다. 남학생에게는 드
디어 마음을 고백하는 중요한 순간입니다. 맑고 온화한 오후 시간이라
면 두 사람의 행동과 대화에 집중하는 전개로 흘러가기 쉽습니다.

하지만 갑작스러운 날씨 변화로 폭우가 쏟아지기 시작한다면 어떨까
요? 여학생이 빗줄기를 헤치고 과연 공원까지 찾아올지 가늠할 수 없
게 됩니다. 남학생 역시 공원으로 향하는 도중에 어떤 일을 겪게 될지
모릅니다.

날씨라는 환경의 변화를 통해 예상치 못한 전개를 맞이할 가능성이
생기는 것이죠.

● **환경에 변화를 주는 패턴 예**

- 타고 있던 자동차, 배, 비행기 등에 문제가 생긴다.
- 갑작스러운 천재지변으로 상황이 격변한다.
- 전학이나 질병으로 학교를 떠나게 된다.

☑ 주인공에게 시련이 주어져야
독자의 마음에 공감과 응원의 감정이 싹튼다

만약 공원 구석에서 여학생이 비에 흠뻑 젖은 채 남학생을 계속 기다리고 있다면, 그녀 역시 무언가 마음먹었음을 알 수 있습니다. 한편, 공원으로 향하는 도중 주인공 남학생이 교통사고를 당한다면 어떨까요? 더욱 예상치 못한 드라마가 탄생할 것입니다.

폭우 속에서 소년이 오기만을 간절히 기다리던 소녀, 짝사랑하던 그녀와 만나기로 했지만 사고를 당해 약속을 지키지 못하게 된 소년. 드라마틱한 비극으로 인해 각자의 마음속에 갈등이 생기고, 괴로워하게 됩니다.

이런 시련은 이야기 속에서 주인공을 비롯한 등장인물의 내면을 부각시키고 독자에게 공감과 응원의 마음을 싹트게 합니다. 서로 엇갈리는 바람에 멀어져 버린 두 사람의 마음이 다시 한번 예기치 못한 어떠한 사건으로 가까워지는 기회가 만들어진다면, 독자는 간절한 마음으로 두 사람의 행복을 응원하게 될 것입니다.

환경을 바꿔 보는 기법은 이야기에 상상 이상으로 큰 변화를 일으키고, 작가의 예상을 뛰어넘는 드라마를 만들어 냅니다.

영화 〈타이타닉〉은 연이은 환경의 격변으로 성공한 이야기 사례

아이디어의 원천은
일상 속의 정보 수집에 있다

간혹 "이야기는 하늘에서 내려준다." 이렇게 말하는 분들이 있습니다.

말하자면, 저는 절대로 그럴 리가 없다고 생각하는 쪽입니다. 이미 몇십 권의 책을 써왔습니다만, 아이디어가 하늘에서 내려오듯 뚝딱 하고 떠오른 경험은 한 번도 없었어요. 그런 기적 같은 요행수를 기대하고 있다가는 영원히 시작조차 하지 못할 것입니다.

그러면 어떻게 해야 할까요? 답은 하나밖에 없습니다. 머릿속에서 아이디어를 쥐어짜듯 부단히 애쓰며 피땀 어린 노력을 기울이는 거지요. 그렇게 공들여 짜낸 아이디어도 별 재미가 없어서 버려지기 십상입니다.

다만 그렇더라도 한 번 더 생각하고, 또 생각하다 보면 하늘이 아니라 땅속으로 깊이 파 들어간 구멍 가장 깊숙한 곳에서 지하수 같은 것이 조금씩 스며 나옵니다. 그것을 두 손으로 소중히 받아서 양동이에 모으며 조금씩 물의 양을 늘려갑니다. 그런 식이에요.

그리고 이렇게 아이디어를 떠올릴 때 꼭 필요한 것이 일상 속에서의 안테나입니다. 주위에서 일어나는 일들을 세심히 관찰하면서 '이건 무엇에 쓸 수 있을까?'라는 생각을 늘 품는 것이죠. 그러기 위해서 오고 가는 대화나 날씨, 다른 사람의 행동 하나하나까지 흥미와 관심을 가지고 바라봐야 합니다.

평소에 그런 태세를 갖추고 있다 보면, '어, 이거 괜찮은데?'라는 무언가를 만날 수 있습니다. 그럼 곧바로 그 '무언가'를 메모합니다. 그 무언가가 쌓여 가면서 결국 하나의 좋은 아이디어로 이어지는 것입니다. 이 점을 꼭 명심하기 바랍니다.

STORY CREATION
PART

5

본격적으로
글을 쓸 때 기억할 것

플롯을 만들었다면 드디어 본격적으로 원고를 쓸 차례입니다. 독자의 마음을 끌어들이려면 첫 장면과 인물의 대사, 서술의 시점이 매우 중요합니다. 이런 부분을 의식해 더욱 재미있고 매력적으로 글을 다듬는 요령을 알아봅니다.

재미있는 이야기의
공통된 특징

단숨에 완독하게 되는 작품은 이야기가 물 흐르듯이 진행되어 읽기 편하고,
어느새 작품 속 세계로 푹 빠져든다는 특징이 있습니다.

⊘ 전달력이 탁월한 이야기의 요건을 기억한다

"다음 내용이 궁금해서 멈출 수 없었다."라고 말할 만큼 재미있는 이야
기에는 공통된 특징이 있습니다. 바로 아래와 같은 3가지 특징을 모두
보인다는 점입니다.

> · 문체에 리듬감이 있다.
> · 이야기의 템포가 빠르다.
> · 예상치 못한 전개가 펼쳐진다.

이 3가지 요건을 모두 갖춘 이야기를 보통 '전달력이 좋다'고 말합니
다. 즉, 전달력이 탁월한 이야기는 읽기 편하고, 사건이 속도감 있게 진
행되고, 예상치 못한 흥미진진한 전개가 펼쳐짐에 따라 이야기에 자연
스럽게 빠져드는 매력이 있습니다.
이야기를 창작할 때 이 3가지 요건을 꼭 염두에 두도록 합시다.

> ● 독자가 싫어하는 이야기의 특징은?
> · 문장이 너무 길고 장황하다.
> · 이야기가 좀처럼 진전되지 않는다.
> · 설명하는 문장이 필요 이상으로 이어진다.

✅ 좋은 의미로 독자의 기대를 배반하는 전개를 펼친다

'문체에 리듬감이 있다'는 것은 문장 길이에 길고 짧음의 탄력적인 변화가 있으며, 같은 어미가 반복되지 않게 세심히 신경 썼다는 뜻입니다. 문체에 리듬감이 있으면 독자는 눈으로 글을 따라갈 때 질리지 않고 다음 문장을 읽어 나갈 수 있으므로 자연스럽게 이야기에 빠져듭니다.

'이야기의 템포가 빠르다'는 것은 설명하는 문장을 최대한 배제하고, 어디까지나 등장인물 사이의 대화와 행동에 의해 이야기가 전개됨을 말합니다. 장황하게 중복되는 서술이나 지문이 적기 때문에 가독성이 높은 문장을 뜻한다고도 볼 수 있습니다.

'예상치 못한 전개가 이어진다'는 것은 좋은 의미에서 독자의 기대를 뒤엎는 긴장감 넘치는 전개가 펼쳐진다는 뜻입니다. 수수께끼의 인물이나 기이한 징조, 돌발적인 사건이 연이어 주인공에게 닥치면 독자는 순식간에 이야기에 푹 빠지게 됩니다.

이른바 '단숨에 정주행하게 되는 이야기'는 이 같은 3가지 특징을 작가가 의식해서 완벽하게 구현한 결과라 할 수 있습니다.

읽는 이를 배려해서 지면의 인상을 연출한다

시각적인 인상도 중요하다. 책을 펼쳤을 때 지면에 줄 바꿈이 없고 글자로 꽉 채워져 있으면 독자는 읽기도 전에 질려 버릴 수 있다.

첫 장면에서
독자를 사로잡는다 ①

독자는 그저 이야기를 읽고 싶을 뿐.
작가의 생각이나 사상, 철학을 알고 싶은 게 아님을 기억하세요.

✅ 초반 4페이지에서
독자를 흥미를 끌지 못하면 아웃!

이야기의 첫 장면은 무척 중요합니다.

대략 독자의 80%가 이야기의 초반 4페이지 내에서 해당 작품이 재미있을지, 아니면 지루할지를 냉정하게 판별한다고 합니다. 아무리 오랜 시간과 혼신의 아이디어를 쏟아서 충격적인 결말로 이야기를 써낸다 해도, **도입에서 독자를 끌어들이지 못하면 헛수고로 끝나 버린다는 뜻입니다.**

냉혹하기 짝이 없는 현실이지만, 생각하기에 따라서는 첫 장면에서 독자를 매료시킬 수만 있다면 그 후로도 감정 이입을 하며 계속 이야기를 읽어 나간다는 뜻이기도 합니다.

그런 만큼 첫 장면은 심사숙고해서 치밀한 계산하에 써야 합니다. 그렇다면 첫 장면을 쓸 때는 어떤 점에 신경을 써야 할까요?

● **첫 장면에서 범하기 쉬운 실패 예**

· 작가의 자기만족적인 문장이 이어진다.
· 본편의 줄거리와는 무관한 엉뚱한 내용으로 시작된다.
· 줄 바꿈이 없어 책을 펼쳤을 때 지면에 글자가 빽빽이 차 있다.

✅ 독자의 흥미를 끌어당기는 구체적인 예시와 금기를 참고하자

첫 장면을 쓸 때 알아두어야 할 포인트는 다음과 같습니다.

- 주인공이 지향하는 목표(목적)를 명확히 한다.
- 'SAVE THE CAT!'의 법칙을 활용한다(4-5 참고).
- 주인공의 상실과 비극을 인상적으로 묘사한다.
- 로맨스라면 매력적인 주인공을 일찍 등장시킨다.
- 미스터리나 서스펜스 장르라면 강렬한 인상을 주는 장면을 초반에 배치한다 (시체, 폭발, 살인, 범죄 등).
- 돌연 대화를 주고받는 장면으로 시작하는 것도 좋다.

반면에 피해야 할 금기는 다음과 같습니다.

- 상황 묘사나 풍경 묘사가 지문으로 계속 이어진다.
- 한참 동안 등장인물이 나오지 않는다.
- 첫 4페이지 안에 대화 장면이 나오지 않는다.
- 아무런 전제나 예고 없이 죽음이나 사랑에 대한 추상론을 펼친다.
- 시 같은 의미 불명의 문장으로 시작한다.

어디까지나 예시에 불과하지만 참고하기 바랍니다. 중요한 점은 **독자는 작가의 생각이나 사상, 철학을 알고 싶은 것이 아니라는 사실입니다.** 그저 이야기를 읽고 싶을 뿐이에요. 따라서 첫 장면에서는 바로 캐릭터를 등장시켜 일단 스토리를 진행시키는 것이 중요합니다.

첫 장면에서
독자를 사로잡는다 ②

다시 한 번 읽어 보고 싶은 프롤로그를 쓴다면
대성공이라 할 수 있습니다.

⊘ 많은 독자가 프롤로그를 싫어한다는
현실을 이해하자

이야기의 첫머리를 프롤로그로 시작하는 작품이 많습니다. 프롤로그 Prologue는 서막, 서장, 서문이라고도 하며 이야기의 시작을 알리는 도 입부라 할 수 있습니다. 이 프롤로그의 필요성에 대해서는 그동안 많은 논의가 있어 왔습니다.

프롤로그란 본디 이야기의 세계관이나 주인공과 관련한 배경 등의 설정을 따로 제시하기 위한 것이었습니다. 즉 본문의 도입부와는 다른 목적으로 쓰여야 합니다. **그런 본래의 의미를 모른 채 단순히 '왠지 멋있 어 보인다', '그럴듯해 보인다'는 이유로 프롤로그를 쓰기 시작하는 사례가 많습니다.**

하지만 사실 독자들은 프롤로그를 싫어하는 경우가 많다는 현실을 알아둡시다. 번거로운 정보로 느껴지고, 집중하기 어려울뿐더러 실제 로 독자가 이해하기 힘든 작가의 자기만족적인 내용이 대부분이기 때 문입니다.

● 프롤로그에 관한 토막 상식
· 유사어 : 서장, 서막
· 대의어 : 에필로그, 종장, 후기
· 관련어 : 대화, 독백, 모놀로그

⊘ 주제 및 주인공의 행동 이유와 깊이 연관된 내용을 담는다

그럼에도 굳이 프롤로그로 이야기를 시작한다면 다음과 같은 점을 유의해야 합니다.

첫째, 내용 면에서는 이야기의 주제 및 주인공의 행동 이유와 깊은 연관이 있는 내용을 담아야 합니다.

둘째, 구체적이면서도 충격적인 전개를 예상케 하는 문장으로 구성해야 합니다. **프롤로그는 독자가 가장 먼저 만나는 부분이며, 여러분이 쓴 이야기를 앞으로 계속 읽을 것인가를 판가름하는 근거가 되기 때문입니다.** 그런 만큼 독자의 흥미를 끌어당길 수 있는 충격적인 내용을 프롤로그에 암시해, 뒤에 이어질 이야기가 궁금해지도록 유도합니다.

이야기를 결말까지 다 읽은 뒤에 프롤로그를 한 번 더 읽고 싶다고 생각할 정도로 의미심장한 내용을 담아낸다면 대성공이라 할 수 있습니다. 많은 일류 작가들이 이 고난도의 기술을 습득한 후에야 프롤로그부터 시작하는 글을 씁니다. 참고로 프롤로그의 길이는 4,000자 이내로 하는 것이 좋습니다.

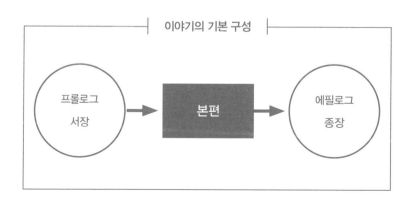

이야기의 기본 구성

프롤로그
서장

→

본편

→

에필로그
종장

사이드 스토리로
깊이를 더한다

이야기가 최종 목표에 도달했을 때 독자의 만족감과 카타르시스를
증폭시키는 장치로 기능해야 합니다.

✓ 주인공이 아닌 등장인물의
이면이나 과거를 묘사한다

이야기를 쓰다 보면 생각보다 평탄한 전개로 인해 뭔가 아쉬운 느낌이
들 때가 있습니다. 플롯에 따라 주인공이 움직이고 있음에도 단조로운
분위기가 지속되고 생동감이 떨어진다면, 이야기 중간중간에 사이드
스토리(외전)를 끼워 넣어 메인 스토리와 병행함으로써 이야기를 훨씬
입체적으로 만들 수 있습니다.

**사이드 스토리란 언뜻 보기에는 이야기 본편과 관계가 없는 듯이 느껴
지는, 주인공이 아닌 등장인물의 다른 측면이나 과거를 묘사한 스토리를
말합니다.**

예를 들어 사립탐정인 주인공에게 A라는 동료가 있다고 합시다. 동
료 A가 가진 과거의 트라우마를 재조명하면서 내면 깊숙이에서 피어
오르는 악을 증오하는 정의감을 부각시키면, A의 행동 이유가 밝혀지
고 드라마에 깊이가 더해집니다. 그리고 사립탐정인 주인공의 동료가
된 이유에도 필연성이 생길 것입니다.

● **사이드 스토리의 성공적인 설정 예**
· 메인 스토리와는 멀어 보였던 오래 전 과거의 인연이 메인 스토리와 연결된다.
· 악인이라고만 생각했는데, 실은 선한 사람이었다는 의외의 면모를 보여준다.
· 쾌활하고 매력적인 여주인공이지만, 실은 과거의 어두운 기억에 괴로워한다.

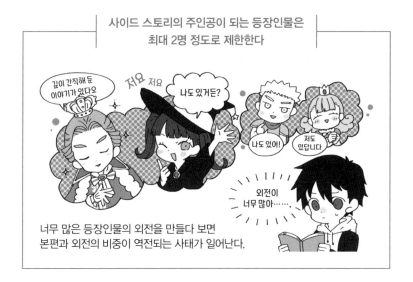

사이드 스토리의 주인공이 되는 등장인물은
최대 2명 정도로 제한한다

깊이 간직해 둔
이야기가 있다오

저요 저요

나도 있거든?

나도 있어!

저도
있답니다

외전이
너무 많아……

너무 많은 등장인물의 외전을 만들다 보면
본편과 외전의 비중이 역전되는 사태가 일어난다.

✅ 사이드 스토리로 연출 효과를 더하면 설득력과 완성도를 높일 수 있다

사이드 스토리를 쓸 때는 몇 가지 주의할 포인트가 있습니다.

우선 등장인물들의 사이드 스토리를 너무 장황하거나 거창하게 펼치지 말아야 합니다. 이야기가 본편에서 벗어나 옆길로 지나치게 빠지면 독자가 혼란을 느끼고 이야기의 흐름을 따라가지 못하게 됩니다.

또 사이드 스토리에서 다룬 등장인물의 이면이나 과거는, 중반 이후 어딘가에서 메인 스토리와 합류해 독자의 감정 이입을 강화하는 효과를 내야 합니다. 즉 **이야기가 최종 목표에 도달했을 때 독자의 만족감과 카타르시스를 증폭하는 장치로 기능할 필요가 있습니다.** 그렇지 않으면 독자는 책을 다 읽고 나서 '어, 그런데 조연 A의 이야기는 대체 무슨 의미였던 거지?'라는 의문이 남게 됩니다.

적절한 사이드 스토리를 중간에 삽입함으로써 연출 효과를 더하면, 설득력과 완성도를 높여 양질의 이야기를 완성할 수 있습니다.

대사에 행동을 더해
캐릭터를 더욱 인상적으로 표현한다

말과 행동을 연동시키면 캐릭터의 개성을 최대한 표현할 수 있습니다.

✅ 등장인물의 외형을 세밀하게 묘사하는 것만으로는
한계가 있다

등장인물의 이미지나 개성을 독자에게 각인시키는 방법으로는 먼저
얼굴과 복장 등 외모를 묘사하는 방법이 있습니다. 이목구비, 헤어스타
일, 옷차림 등을 세밀하게 묘사하면 외형뿐 아니라 성격이나 직업 같은
내부 요소까지도 머릿속에 연상되지요.

그러나 등장인물 모두의 외형을 세밀하게 묘사하는 데는 한계가 있
습니다. 또 설명하는 문장이 계속 이어지면 독자는 지루함을 느낍니다.
작가 또한 표현의 한계를 느낄 뿐 아니라, 이야기를 고조시키는 드라마
로 연결하기도 어렵습니다.

**캐릭터의 이미지를 더욱 강렬하게 전달하기 위해서는 대사에 움직임을
추가해 묘사하는 방법이 효과적입니다.** 말과 행동을 연동시킴으로써 캐
릭의 개성을 최대한으로 표현할 수 있습니다.

● **캐릭터의 인상은 외형만으로도 달라질 수 있다**
- 머리부터 발끝까지 검은색 옷을 걸치고 검은색 모자와 검은색 선글라스를 쓴
 사람 ➜ 수상한 악당
- 깔끔한 흰 셔츠에 맞춤 제작한 듯한 말쑥한 실루엣의 감색 수트를 입은 사람
 ➜ 호감 가는 인상의 사람

✅ 의외의 내면을 부각시키면 흥미롭게 표현할 수 있다

가령 친구가 죽어 비통해하는 여주인공이 있다고 합시다.

그녀는 슬픔에 젖어 울부짖었다.

이렇게만 서술하기보다는,

"어째서……. 저렇게 착한 애가 왜 죽어야 했던 거야?"
눈동자에서 굵은 눈물 방울을 뚝뚝 떨구며, 그녀는 그 자리에 쓰러지듯 주저앉아 하염없이 어깨를 들썩였다.

이렇게 표현하는 편이 현장감이 느껴지면서 슬픈 상황을 리얼하게 떠올릴 수 있습니다. 예를 하나 더 들어볼게요.

어느 미녀가 남자와 헤어진 직후, 그에게 선물 받은 고급 액세서리 전당포로 가져가서 팔았다고 합시다.

"돈 벌었다!" 이렇게 단순히 대사로만 표현하기보다는

"7만 원밖에 안 돼? 쳇, 쪼잔한 남자 같으니라고."
험한 말을 내뱉은 그녀는 손끝에 침을 발라가며 돈을 세기 시작했다.

후자 쪽이 캐릭터가 지닌 의외의 내면을 짙게 드러내면서 흥미를 돋웁니다.

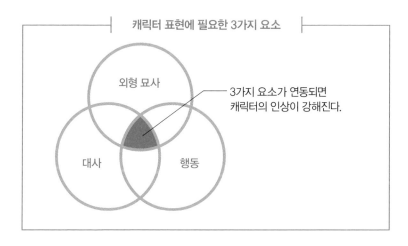

캐릭터 표현에 필요한 3가지 요소

외형 묘사

3가지 요소가 연동되면
캐릭터의 인상이 강해진다.

대사 행동

독자를 아군으로 만들어 이야기의 팬이 되게 한다

설정이나 주제에 자신만의 독창성을 부여하면
한층 더 재미있는 이야기로 완성될 것입니다.

⊘ 주인공이 단점과 콤플렉스를 갖게 한다

스토리를 구상할 때 항상 염두에 둘 중요 포인트가 있습니다. 바로 **주인공의 호감도를 높여서 독자가 응원할 수 있는 캐릭터로 만드는 것**입니다. 독자가 주인공의 편이 되면 이야기 자체에 대한 호감도도 자연히 올라갑니다. 그렇게 되면 성공한 것이나 다름없지요.

그렇다면 독자의 호감을 사는 캐릭터란 대체 어떤 것일까요?

우선은 단점 또는 콤플렉스라는 불완전한 부분을 가지고 있어야 합니다. 주인공 캐릭터에게 부족한 부분이 보이면 독자는 '어, 이건 나랑 비슷하네.'라고 생각하며 공감하고, 주인공에게 감정 이입하게 됩니다.

단, 이때 캐릭터가 가진 단점은 적당한 수준의 것이어야 합니다. 못난 부분만 지나치게 많은 캐릭터를 주인공으로 내세우면 호감도가 계속 낮아지다가 자칫 미움까지 받을 수 있습니다. 그야말로 역효과가 나는 것이지요. 어디까지나 미워할 수 없는, 공감할 수 있는 캐릭터로 만들어야 한다는 점을 명심하세요.

● **이런 단점이나 콤플렉스를 주인공에게 심어 주자**
- 내성적이고 낯을 가려서 사람들 앞에서 말을 제대로 하지 못한다.
- 과거에 겪은 트라우마 때문에 은둔형 외톨이처럼 살아간다.
- 방탕한 시간을 보내며 삶을 거의 체념하다시피 했다.

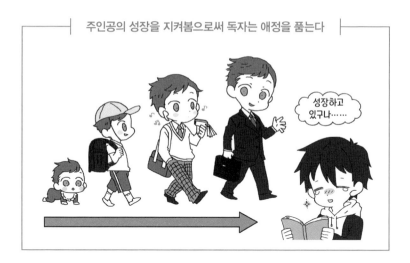

주인공의 성장을 지켜봄으로써 독자는 애정을 품는다

성장하고
있구나……

✅ 성장하지 않는 주인공은 매력적인 캐릭터가 될 수 없다

다음으로 기억할 점은 이야기가 진행됨에 따라 주인공이 단점과 콤플렉스를 극복하고 성장해야 한다는 점입니다. 성장하지 않는 주인공은 독자에게 매력적으로 다가갈 수 없기 때문입니다.

수많은 시련과 장애물에 맞서고 때로는 위기에 처하기도 하지만, 그러면서도 주인공은 포기하지 않고 앞으로 나아가 결국에는 목표에 도달합니다. 그 과정에서 독자는 가슴을 졸이고, 때로는 슬퍼하거나 공감합니다. 그리고 마지막에는 감동하게 되는 것이죠.

즉 **이야기의 마지막에서 주인공은 진화를 거듭해 불완전했던 캐릭터에서 탈피해 있어야 합니다.** 재미있는 이야기는 대부분 이 패턴을 따라 주인공의 성장과 성공을 그린다고 해도 과언이 아닙니다. 나머지는 설정과 주제에 여러분만의 오리지널리티를 첨가하는 것뿐입니다. 그러면 훨씬 재미있게 느껴지는 이야기를 완성할 수 있을 것입니다.

123

서브 캐릭터로
주인공을 돋보이게 만든다

조연이기에 과감한 설정으로
의외성을 매력적으로 표현할 수 있습니다.

⊘ 적 캐릭터에게는
압도적인 강함과 섬뜩함을 주자

서브 캐릭터, 즉 조연은 주인공을 돋보이게 만들고 더 빛나도록 돕는 존재여야 합니다. 이때 주인공에게는 없는 독특한 개성을 조연에게 부여하면 전개가 더욱 흥미로워지고 이야기에 입체감을 더할 수 있습니다.

단, 주인공과 대척점에 있는 적 캐릭터에 한해서는 다른 서브 캐릭터와 구분해서 생각해야 합니다. **주인공에게만 치우쳐서 누가 봐도 약해 보이는 캐릭터로 적을 설정하면 이야기에 긴장감을 불어넣지 못하고 지루해질 뿐 아니라 드라마도 만들어지지 않습니다.**

주인공을 치명적인 위험에 빠뜨릴 정도로 압도적인 강함과 공포감을 부여하는 것을 주저하지 마세요. 만화《드래곤 볼》을 보면 잔인하고 흉악하며 무시무시한 전력을 가진 적이 차례로 등장합니다. 이번에야말로 손오공이 패배할 것이라는 생각이 들게 만듦으로써 이야기의 긴장감을 고조시키고 독자를 끌어당깁니다.

● 영화와 만화 속 압도적인 힘과 존재감을 갖춘 악역 예
· 〈다크 나이트〉의 조커
· 《베르세르크》의 고드 핸드
· 《귀멸의 칼날》의 키부츠지 무잔

✅ 주인공에게 없는
 특수한 능력이나 재능을 부여한다

같은 편의 서브 캐릭터는 눈에 띄는 개성을 설정하면 좋습니다.

누구나 머릿속에 바로 떠올릴 수 있을 만한 특징적인 '무언가'를 부여함으로써 이야기에 활기를 불어넣을 수 있습니다. 주인공에게는 없는 특수한 능력이나 재능을 부여하는 것도 좋아요. **주인공이 궁지에 몰린 순간 동료의 특수한 능력 덕분에 위기를 모면하는 설정도 이야기에서는 단골 레퍼토리라 할 수 있습니다.**

영화 〈007〉 시리즈에서는 Q라는 서브 캐릭터가 MI6의 무기 담당관으로서 중요한 역할을 합니다. 최신 비밀병기를 연구·개발해 제임스 본드의 첩보 활동을 지원하지요. Q라는 캐릭터가 등장하느냐, 하지 않느냐에 따라 영화의 매력은 크게 달라질 것입니다.

조연이기에 더욱 과감한 설정으로 그릴 수 있다는 이점도 있습니다. 가령 겉으로는 굉장히 까칠해 보이지만 실은 사람을 대하는 게 서툴러서 그런 것일 뿐 말할 수 없이 다정다감하다든가, 평소에는 좀처럼 속을 알 수 없어 음흉해 보이기까지 한 사람이지만 위기 상황에서는 누구보다 우직하게 곁을 지키는 존재가 되는 등 의외성을 매력적으로 표현할 수 있습니다.

● 일본의 인기 만화에서 볼 수 있는 매력적인 명품 조연들
· 《슬램덩크》의 서태웅
· 《원피스》의 조로
· 《내 이야기》의 스나카와 마코토

대사는 이야기에서 중요한 역할을 한다

등장인물들이 주고받는 대사를 효과적으로 활용하면
적은 분량으로 이야기를 진전시킬 수 있습니다.

⊘ 지면 가득 글자가 빽빽하게 차 있으면 외면받는다

이야기에서 대사는 매우 중요한 역할을 합니다. 특히 최근 들어 그 중
요도가 더욱 높아지고 있습니다.

　이는 시대적 흐름인 듯합니다. 과거와 비교해 지면에서 지문이 차지
하는 비중이 점점 줄어들고, 대사가 점유하는 분량이 많아지고 있습
니다. 20년 전의 소설과 현재의 소설을 비교해 보면 한눈에 알 수 있
습니다.

　그 이유 중 하나는 가독성, 즉 술술 읽히는 것을 중시하는 경향이
강해졌기 때문이라고 생각됩니다. **스마트폰이나 태블릿 등의 디지털 디
바이스로 어디서든 이야기를 읽을 수 있게 된 사회적 환경이 가세하면서
'빠르게 술술 읽을 수 있는가'를 출판사와 편집자도 중요하게 보기 시작했
습니다.**

　그러다 보니 지면에 줄 바꿈 없이 글자가 빼곡히 나열된 형식은 피하
게 되는 것이죠.

● 대화문을 쓸 때의 주의점
・ 누가 한 말인지를 명확히 한다.
・ 대화 '사이'의 공백을 잘 활용한다.
・ 다섯 줄 이상의 긴 대사는 자주 사용하지 않는다.

| 대화 장면을 쓸 때는 상황을 리얼하게 상상한다 |

대화 중간에 주위 풍경이나 소리 같은 외부 환경의 묘사를 넣는 것도 효과적이다.

✅ 설명하는 지문보다 캐릭터의 특색을 잘 보여준다

대사가 차지하는 비중이 늘어난 또 다른 이유는 캐릭터 중심의 이야기에 대한 수요가 커졌기 때문입니다. **주인공을 비롯한 등장인물들이 주고받는 대사를 통해서 이야기를 전개하면, 설명하는 문장으로 지문을 길게 늘어놓는 것보다 캐릭터의 색깔을 더 선명하게 보여줄 수 있습니다.**

이론을 내세우며 논쟁하기 좋아하는 캐릭터에게 다소 억지스러운 주장을 펼치는 대사를 주면, 그 성격을 금방 드러낼 수 있습니다. 지방 사투리를 쓰는 수다스러운 남자를 등장시키면 유머러스한 캐릭터로 만들 수 있지요. 또 1인칭 대명사로 무엇을 사용하느냐에 따라 개성을 드러낼 수도 있습니다. '나'와 '저', '본인', '자신' 혹은 자신의 이름을 3인칭으로 부르는 등 다양하게 바꿔 사용함으로써 그 사람만의 특성을 자연스럽게 보여주는 것이 가능합니다.

또한 대사를 효과적으로 활용하면 적은 분량으로도 이야기를 전개할 수 있습니다. 마음에 드는 작가의 작품을 꼼꼼히 숙독한 다음 그 이야기의 리듬감과 속도감을 연구해 보는 것도 좋은 방법입니다.

상황과 감정을 대사로 전달하는 요령

대사를 잘 쓰고 싶다면 영화, 드라마, 만화, 소설 등 장르에 상관없이
엔터테인먼트 콘텐츠를 많이 접하는 수밖에 없습니다.

☑ 상대의 말을 이어받아 마음의 상태를 묘사한다

대사를 사용하는 방법에는 몇 가지 정형화된 패턴이 있습니다.
 알아두면 도움이 될 만한 대표적인 사례를 소개할게요.

> ● 센스 있는 응수
>
> "이봐, 술 한잔하지 않겠어?"
> "글쎄. 난 혼자 마시는 걸 선호해서."
> "신기하네! 나도 그런데."
> "그럼 왜 같이 마시자는 건데?"
> "가끔은 습관을 바꿔 보고 싶어서 말이지."
> "혼자 바꾸세요~"

 상대의 권유를 딱 잘라 거절하는 것이 아니라, 대화를 주고받으면서
상대방의 말을 재치 있게 받아치는 데서 세련된 리듬이 느껴집니다.

> ● 같은 말을 되풀이
>
> "다시는 여기로 돌아오지 않을 생각이야."
> "도, 돌아오지 않을 거라니……."
> "알고 있잖아. 내가 죽을 거라는 걸."
> "주, 죽다뇨, 말도 안 돼요!"

 상대의 말을 똑같이 반복할 뿐이지만 미묘하게 뉘앙스를 바꿔 되풀
이함으로써 말하는 이의 심정이 드러납니다. 모두 상대방의 말을 되받
아 대화를 이어가면서 설명문 없이 마음의 상태를 묘사하고 있습니다.

⊘ 의미 없어 보이는 대화가 리얼리티를 자아내고 현장 분위기를 살리기도 한다

대사를 잘 쓰는 요령은 독자의 예상에서 벗어나는 표현으로 반전의 효과를 주는 것입니다. 쉽게 예상할 수 있는 안이한 대화가 이어지면 내용이 지루하게 흘러가면서 해당 인물의 심정을 제대로 그려낼 수 없고, 독자에게 현장의 분위기를 전하지 못합니다.

한편, 모든 대사에 하나하나 의미를 부여하면 대화 사이의 공백에서 느낄 수 있는 묘미가 사라져 버립니다. 사람 간의 대화는 사실 의미 없는 말을 주고받거나 똑같은 말을 반복하는 경우가 많습니다. 그런 쓸데없는 대화를 주고받는 과정이 오히려 리얼리티를 자아내고 현장감을 살리기도 합니다.

대사를 잘 쓰고 싶다면 영화든, 드라마든, 만화든, 소설이든 장르에 상관없이 다양한 엔터테인먼트 콘텐츠를 많이 접하는 수밖에 없습니다. 그러다 괜찮다 싶은 대사를 발견하면 바로 스마트폰의 메모 앱 등에 기록해 둡니다. 이야기를 쓸 때 이것을 참고해 대사를 응용·변형하면서 감각을 체득해 나가는 것이 지름길이에요.

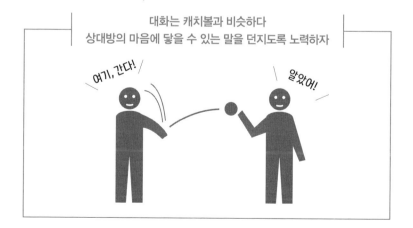

대화는 캐치볼과 비슷하다
상대방의 마음에 닿을 수 있는 말을 던지도록 노력하자

시점을 의식해서
서술한다

1인칭으로 글을 쓰기 시작했다면 끝까지 1인칭 시점을 유지하며 풀어 나가야 합니다.
이때 여러 가지 제약이 생기는 것은 분명해요.

⊘ 이야기는 등장인물 중 누군가의 눈을 통해 서술된다

이야기를 쓸 때 항상 의식해야 하는 것이 바로 시점입니다. **이야기의 모
든 장면은 등장인물 중 누군가의 눈으로 바라본 상황이 서술되어 진행되
기 때문입니다.** 실제로는 작가가 장면을 상상해 묘사하는 것이지만, 이
야기상에서는 그렇지 않습니다. 이 점을 이론적으로 이해하고 글쓰기
를 시작해야 합니다.

　예를 들어 설명해 볼게요. 주인공인 '나'의 앞에 한 여자가 있습니다.
그녀는 날카로운 눈빛으로 '나'를 쏘아보고 있습니다. 이때 "그녀는 주
체할 수 없이 격렬한 분노를 느끼고 있었다."라고 써서는 곤란합니다.
'나'가 타인의 마음까지 읽어 낼 수는 없기 때문이지요. 그녀의 내면
묘사를 하면 이야기에 모순이 발생합니다. '나'에게 사람의 마음을 읽
는 초능력이 있다는 설정을 해야 할 판입니다.

　따라서 이 장면의 올바른 묘사 예는 "그녀는 주먹을 꽉 쥔 채 강렬
한 눈빛으로 나를 노려보고 있었다." 정도가 될 것입니다. 그것이 '나'의
눈을 통해 보이는 객관적 사실입니다.

● **1인칭 시점에서 주어의 표현 예**
・ 나, 저, 우리 등
● **3인칭 시점에서 주어의 표현 예**
・ 그, 그녀 또는 등장인물의 이름('짱구'나 '엠마'와 같은 고유명사) 등

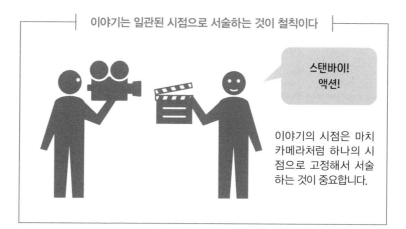

이야기는 일관된 시점으로 서술하는 것이 철칙이다

스탠바이!
액션!

이야기의 시점은 마치 카메라처럼 하나의 시점으로 고정해서 서술하는 것이 중요합니다.

✅ 3인칭 다중 시점은 시점이 혼동되고 서술 주체의 존재감이 약해질 수도 있다

일반적으로 시점은 크게 두 가지로 구분됩니다. 주어가 '나'로 서술되는 1인칭 시점이거나, '그, 그녀, 고유명사'로 서술되는 3인칭 시점입니다. 또 이야기 전체로 봤을 때 단일 시점인가 다중 시점인가 하는 차이도 있습니다. 이것은 **이야기 전체를 통틀어 서술 주체가 되는 등장인물이 한 명인가, 여러 명인가 하는 차이**입니다.

다중 시점으로 서술되는 소설에서는, 가령 '제인'의 시점에서 진행되던 이야기가 그다음에는 제인의 엄마인 '제시카'의 시점으로, 또 그다음에는 이웃인 '찰스'의 시점으로 계속 바뀌면서 이야기가 전개됩니다.

어느 시점으로 쓰면 좋을지 판단하는 방법은 이 장의 마지막에서 설명하겠습니다. 다만 1인칭으로 쓰기 시작했다면 마지막까지 철저하게 1인칭 시점에서 이야기를 서술해야 하며, 이때 여러 가지 제약이 생기는 것은 분명합니다. 한편, 3인칭 다중 시점에서는 시점이 혼재되어 서술 주체의 존재감이 약해지는 경우가 있습니다. 글을 쓰면서 이것은 누구의 시점에서 본 상황인지를 신중하게 생각해야 합니다.

1인칭으로 글을 쓸 때
유의할 점

자신도 모르게 주인공인 '나'와 작가 자신의 구분이
모호해질 수 있습니다.

☑ 주인공의 행동 범위를 넓히고
많은 등장인물과 상호작용을 맺게 한다

1인칭으로 글을 쓰기 시작했다면 마지막까지 1인칭 시점으로 이야기를 풀어 가야 하고, 그 때문에 여러 가지 제약이 발생한다고 앞서 말한 바 있습니다.

다만 그렇더라도 처음 이야기를 쓸 때는 1인칭 시점이 가장 접근하기 쉬울지 모르겠습니다. 왜냐하면 우리 대다수가 처음으로 쓴 장문의 글은 학생 시절 감상문이나 일기였을 테고, 그 후로도 1인칭 시점의 문장을 써야 하는 상황이 월등히 많았을 테니까요. 3인칭으로 긴 글을 써 본 경험이 한 번도 없는 사람도 많을 것입니다.

물론 **1인칭 시점은 주인공인 '나'를 어떻게든 움직여서 이야기의 전개를 끌어가야 하므로 상당한 필력이 요구됩니다.** 1인칭 시점의 이야기를 쓰려 한다면 주인공의 행동 반경을 넓혀서 가능한 많은 등장인물과 관계 맺도록 하는 데 유의해서 써 보기 바랍니다.

● 1인칭 시점의 글쓰기 테크닉
· 상대방의 대사를 통해 주인공의 외모를 묘사한다.
· 대화를 많이 넣어 설명적 요소를 생략한다.
· 이야기 전개의 속도감을 의식한다.

✅ 주인공의 외형과 상태 묘사가 어렵다는 점을 이해하자

1인칭 시점으로 글을 쓸 때 주의해야 하는 점은 또 있습니다. 무엇보다 작가인 여러분과 주인공이 지나치게 동화되어서는 안 된다는 점입니다.

열정적으로 글을 쓰다 보면 미처 의식하지 못한 사이에 주인공인 '나'와 작가 자신의 구분이 점점 희미해져서, 개인적인 감정이나 주장을 주인공의 입으로 말하는 경우가 있습니다. 독자 입장에서는 이 점이 상당히 불편할 수 있습니다. 이야기를 계속 읽고 싶은 의욕이 사라질 수도 있으니 주의합시다.

1인칭 시점에서는 주인공의 외모나 상태 묘사가 어려워진다는 점도 이해해야 합니다. 주인공이 거울을 바라보면서 "오늘도 나는 썩 내키지 않는 표정을 하고 있다."라고 독백을 한다면 독자는 정신적으로 문제가 있는 사람으로 받아들일지도 모릅니다.

""어, 얼굴이 많이 안 좋아 보여요. 어디 아파요?"라고 그녀가 말했다." 이런 식으로 등장인물 중 누군가의 입을 빌려 주인공의 상태를 설명하도록 해야 합니다.

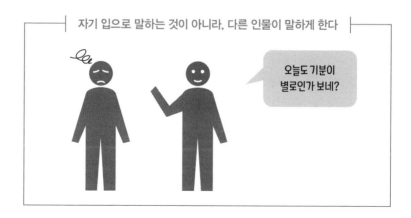

자기 입으로 말하는 것이 아니라, 다른 인물이 말하게 한다

오늘도 기분이 별로인가 보네?

3인칭으로 글을 쓸 때 유의할 점

작가는 항상 한 걸음 떨어진 위치에서
주인공을 비롯한 등장인물을 바라보고 서술해야 합니다.

☑ 주인공의 외모나 상태 묘사에 제한이 없다

'그'나 '그녀' 또는 고유명사(등장인물의 이름)를 주어로 서술하는 3인칭 시점은 1인칭 시점과 결정적으로 다른 특징이 있습니다. **그것은 주인공과 작가가 과도하게 동화되지는 않는다는 점입니다.**

　'나'로 진행되는 이야기와는 달리 3인칭 시점에서 작가는 항상 한 걸음 떨어진 곳에서 주인공을 비롯한 등장인물을 내려다보며 서술합니다. 이러한 스탠스는 문체와 대사에서도 뚜렷하게 드러납니다. 불필요한 감정이나 과도한 열의가 들어가지 않기 때문에 독자 역시 거부감을 느끼지 않게 됩니다.

　1인칭 시점의 단점인 주인공의 외모와 상태 묘사에서도 제한이 없습니다. 그런 의미에서는 평소 익숙하지 않은 문체라 하더라도, 3인칭 시점으로 서술하는 편이 이야기 창작에 있어서 이점이 더 많을 수도 있습니다.

● **3인칭 시점의 글쓰기 테크닉**
* 복잡한 인간 군상이나 인과관계를 담아낸다.
* 쫓는 자와 쫓기는 자처럼 양측이 대비되는 전개도 가능하다.
* 다양한 시점을 도입해 사이드 스토리를 구성한다.

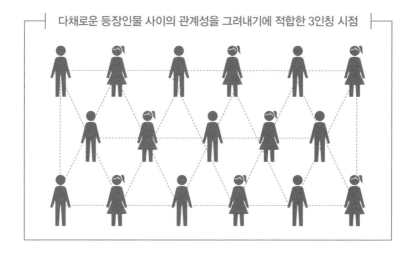

다채로운 등장인물 사이의 관계성을 그려내기에 적합한 3인칭 시점

⊘ 독자의 몰입을 유도하는 트릭을 설치하기 쉽다

3인칭 시점은 단일 시점뿐 아니라 다중 시점으로 이야기를 서술할 수 있습니다. 즉, 각 장의 화자를 바꿀 수 있다는 것이죠. 이를테면 1장은 A라는 20대 남성 회사원의 시점에서, 2장은 B라는 여고생의 시점에서, 3장은 C라는 50대 형사의 시점에서 서술하는 식입니다.

이런 설정만 떠올려 봐도 그만큼 폭넓고 입체적인 이야기를 펼칠 수 있겠다는 느낌이 들지 않나요. 이 역시 3인칭 시점에서만 가능한 장점이라고 할 수 있습니다. 그뿐 아니라 앞서 5-4에서 설명한 것처럼 사이드 스토리를 삽입하는 것도 3인칭 다중 시점이기에 가능한 방식입니다.

얽히고설킨 수수께끼를 풀어야 하는 미스터리나 범죄 서스펜스 소설에 3인칭 시점이 많이 사용되는 이유는 독자를 유인하는 트릭을 설치하기 쉽기 때문입니다. 물론 그만큼 플롯 단계에서 치밀한 구성과 설정이 필요한 것은 두말할 나위가 없겠지요.

장르마다
어울리는 시점이 있다

3인칭과 1인칭 시점은 독자에게 어필하는 방식에 차이가 있으며,
이야기와 세계관의 스케일을 고려해 선택해야 합니다.

⊘ 3인칭 시점은 무대 설정이 명확하게 특정된
이야기에 적합하다

3인칭 시점은 미스터리나 범죄 서스펜스 장르 외에도 정말 다양한 분
야의 이야기에 적합합니다.

이를테면 **등장인물 한 명 한 명에게 스포트라이트를 비추어 그들이 모
인 집단에서 일어나는 복잡하면서도 깊이 있는 휴먼 드라마를 그려내는
군상극을 예로 들 수 있습니다.** 역사소설 중에서도 많은 영웅이 나타나
세력을 겨룬 시대를 무대로 하는 이야기도 3인칭 시점이 적합할 것입
니다. 각 영웅의 시점에서 정치와 전쟁의 상황을 묘사한다면 다면적이
면서도 중후한 스토리를 만들 수 있습니다.

SF 계열의 미래 액션물이나 호러물에서도 3인칭의 다중 시점에서 이
야기를 전개하면 세계관의 스케일과 디테일을 효과적으로 표현할 수
있을 것입니다. 즉 배경 설정이 명확하게 특정된 이야기에서 3인칭 시
점의 장점이 충분히 발휘된다는 것을 이해합시다.

- **시점에 따라 적합한 장르가 다르다**
- **1인칭** 현대를 무대로 한 친숙한 세계관 속에서 주인공의 성장을 그려내는 드
 라마
- **3인칭** 군상극, 미스터리, 서스펜스 등 넓은 세계관을 가진 이야기

⊘ 1인칭 시점은 주인공에게 감정 이입하기가 쉬워 공감과 감동을 자아내는 이야기에 적합하다

한편, 1인칭 시점은 현대 사회를 무대로 한 인간 드라마와 청춘극에 적합하다고 할 수 있습니다. 주인공이 느끼는 희로애락을 중심으로 주관적인 스토리가 진행되는 만큼 미묘한 감정과 심리 변화를 섬세한 문체로 독자에게 전할 수 있기 때문입니다.

특히 주인공의 상실과 획득을 주제로 하는 경우, '나'의 성장하는 모습을 세세하게 그려낼 수 있습니다. 또 **독자가 주인공에게 감정 이입하기가 쉬우므로 공감과 감동을 불러일으키는 스토리를 전개하는 데 효과적이며, 엔딩에서 목표를 이루었을 때 카타르시스를 더 증폭시킬 수 있습니다.**

이처럼 3인칭 시점과 1인칭 시점은 독자에게 어필하는 방식에 차이가 있음을 감안해야 합니다. 또한 이야기와 세계관의 규모를 고려해 적합한 시점을 선택하는 것도 중요합니다. 그만큼 이야기의 시점이 중요한 역할을 담당하고 있는 것이지요.

각 시점이 가진 장단점과 적합한 장르가 있으므로
우열을 가리기는 어렵다

1인칭

3인칭

'편집자의 관점'을 상상해 글을 쓰고 다듬는다

이야기를 쓰다 보면 자신도 모르게 점점 더 열의를 쏟게 되고, 생각도 많아지기 마련입니다. 이는 누구나 흔히 경험하는 현상입니다. 그런 상태에서 써 내려간 문장은 대개 '너무 힘이 들어간' 문장이 되기 쉽습니다. 작가의 생각이 지나치게 담기다 보니 거추장스럽고 번잡한 표현이 많아지는 것입니다.

반면 편집자는 원고 구석구석을 세세하게 살피고 과유불급을 가려내는 것이 직업입니다. 유능한 편집자일수록 세부적인 문제를 짚어내는 능력이 얄미울 정도로 탁월합니다. 작가가 고생해서 쓴 문장을 보고는 "여기가 좀 이상한데요. 여기 좀 다듬어 주세요."라며 절망의 수렁에 떨어뜨리고 원고를 휴지조각으로 만들어 버립니다.

더욱 분한 것은 편집자의 관점이 거의 예외 없이 옳다는 점입니다. 편집자는 독자라는 집단의 대표자로서 독자의 눈으로 이야기를 심사합니다. 그렇기에 작가는 자신의 마음속에 편집자의 관점을 가진 다른 누군가를 살게 할 필요가 있습니다.

달리 말하면 온 힘을 다해 써낸 자신의 문장을 객관적으로 심사할 냉정한 눈을 갖추어야 한다는 뜻입니다. 정말 어려운 일이지만, 편집자의 시각을 갖춘 작가와 그렇지 못한 작가 간에는 작품의 질적 차이가 하늘과 땅만큼이나 벌어집니다. 특히 퇴고할 때는 인격을 바꿔 끼운다는 마음가짐으로 편집자의 관점에서 자신의 글을 객관적으로 읽어 보길 바랍니다. 이것이 재미있는 이야기를 창작하는 첫째가는 비결입니다.

STORY CREATION
PART

6

스토리에 숨을 불어넣는
묘사의 기술

탁월한 이야기에는 등장인물과 배경에 대한 생동감 있고 매력적인 묘사가 가득합니다. 이번 장에서는 독자의 마음을 끌어당기는 묘사란 어떤 것이지 살펴봅니다.

배경 묘사와 인물 묘사의 포인트

내면 묘사는 캐릭터의 심리 상태나 마음의 변화가 독자에게 잘 전달되도록
강조하고 싶은 부분을 좁혀서 표현합니다.

✅ 배경 묘사는 이야기의 진행에 관여하는, 핵심적인 묘사에 집중한다

이야기의 묘사는 크게 배경 묘사와 인물 묘사로 나뉩니다.

먼저 배경 묘사는 서술 주체인 캐릭터가 '지금 무엇을 보고, 어떤 상황에 있는가?'를 명확하게 알려주는 것입니다. 다만 그렇다고 주위에 있는 모든 것을 속속들이 다 묘사할 필요는 없습니다. 어디까지나 이야기의 진행에 관여하는 핵심적인 부분에 한정합니다.

예문을 써 볼게요.

> 부엌과 거실 역시 아무도 없었다. 싱크대도 조리대도 깔끔하게 정리되어 있고, 요리한 흔적도 없었다. 식탁도 마찬가지다. 하물며 한겨울인데 난방을 한 자취도 없다. 1층의 넓은 공간에는 냉기만이 감돌았다. 나는 이 상황이 실감나지 않아 그저 멍하니 그 자리에 서 있었다.

배경 묘사에서 포인트는 눈에 보이는 것을 모조리 쓰는 게 아니라, 시점이라는 필터를 통해 느끼는 분위기를 포착해야 한다는 점입니다. **위의 예문에서는 화자인 '내'가 아무도 없는 집, 한없이 적막하기만 한 상황에 오도카니 홀로 남겨져 있음이 전달됩니다.** 이처럼 화자의 심정을 반영해 앞으로의 전개를 암시하듯 그려내는 것이 여운을 남기는 요령입니다.

⊘ 외면 묘사는 인상적인 부분에 감각적인 묘사를 더한다

인물 묘사에는 내면 묘사와 외면 묘사가 있습니다. 내면 묘사는 말 그대로 감정의 움직임이나 생각을 그려내는 것입니다.

다음 예문을 살펴봅시다.

> 부모님이 실종된 날, 나는 공포와 혼란에 압도되어 울음소리조차 낼 수 없었다. 그야말로 공황 상태였다. 그 후 요코의 집에서 지내게 된 뒤로는 절대 울어서는 안 된다고 굳게 마음먹었다. 하지만 요코와 얼굴을 마주하고 부모님에 대한 이야기를 들은 날, 나는 완전히 무너져 버렸다.

주인공의 마음에 초점을 맞추었다는 것이 이해가 되었을까요? 내면을 묘사할 때는 마음이 어떻게 움직이고 어떻게 바뀌었는지가 독자에게 전달되도록, 강조하고자 하는 부분을 좁혀 표현하는 것이 포인트입니다.

한편, 외면을 묘사할 때는 특히 인상적인 부분을 골라 거기에 감각적인 묘사를 덧붙여 독자의 상상력을 자극하는 것이 포인트입니다.

> 완전한 황금비를 이루는 그녀의 얼굴은 무척 작았다. 자연스럽게 헤진 블랙 데님 팬츠에 헐렁한 오프 화이트 풀오버 셔츠를 걸친 심플한 옷차림이었지만 내면에서 뿜어져 나오는 듯한 독특한 존재감이 느껴졌다.

이런 느낌입니다. 외양을 묘사할 때 캐릭터의 패션 전부를 세세하게 설명할 필요는 없습니다. 하지만 지금 유행하는 아이템이 무엇인지, 캐릭터의 나이에 맞는 스타일이 무엇인지 등 최소한의 기초 지식은 알아두는 것이 좋습니다.

대사와 묘사의 비중은
5 대 5가 적당하다

책을 펼쳤을 때 지면에 적당한 여백이 있어야 독서 의욕을 높일 수 있습니다.
'너무 많지도, 너무 적지도 않도록' 균형을 의식하며 글을 써 봅시다.

⊘ 이야기는 묘사, 대사, 설명으로 구성된다

소설이든 라이트노벨이든 기본적으로 글은 '묘사', '대사', '설명'이라는 3가지 요소로 구성됩니다.

먼저 이 요소들을 이야기 전개상의 시간 축과 관련지어 이해할 필요가 있습니다. '묘사'에 대해서는 6-1에서 설명한 바 있습니다만, 이야기 속의 다양한 묘사는 그 장면이 어떤 상황인지 설명하기 위해 이야기의 시간 축을 일시 정지하거나 매우 느리게 만들어 놓은 상태입니다.

한편 '대사'는 회상 장면을 제외하면 이야기의 전개와 함께 리얼 타임으로 시간이 흘러가는 상태입니다. **현실 세계와 비슷한 시간의 흐름으로 진행되며, 이야기에 가장 큰 현장감을 줍니다.**

'설명'은 말하자면 시간을 '빨리 감기'한 상태입니다. 가령 "문득 정신 차려 보니 어느새 장마가 끝나고 뜨거운 여름이 코앞에 와 있었다."와 같은 식으로, 시간의 흐름을 빠르게 돌려서 전개를 앞당기고 새로운 장면으로 전환하는 역할을 합니다.

● **이야기의 3대 요소의 역할을 이해한다**

① 묘사 : 일시 정지
② 대사 : 리얼 타임
③ 설명 : 빨리 감기

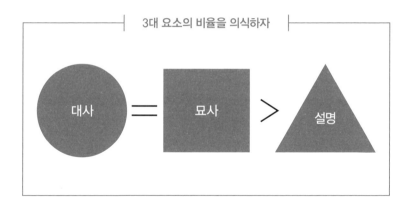

✅ 설명하는 문장은 가급적 적게 쓰고, 대사와 묘사로 보완한다

그렇다면 묘사, 대사, 설명이라는 세 요소의 구성 비율을 살펴볼게요.

설명은 일단 최소한으로 줄이는 것이 좋습니다. 이유는 단순합니다. 독자가 지루해하기 때문이에요. 설명은 스토리가 정체되는 부분으로, 설명이 많을수록 읽고 싶은 기분이 사라집니다. **설명하는 문장은 가급적 쓰지 않고, 대사와 묘사로 보완하는 것이 이야기 창작의 기본이라고 할 수 있습니다.**

그리고 대사와 묘사의 비율은 5 : 5로, 거의 같은 분량으로 쓰는 것이 좋습니다. 단 여기에는 주의할 점이 두 가지 있습니다. 5행 이상 되는 긴 대사는 가능하면 쓰지 않도록 하고, 중간에 한 번 끊는 습관을 들이도록 합시다. 묘사도 마찬가지입니다. 묘사가 길어지면 지면이 글자로 꽉 차 버립니다.

책을 펼쳤을 때 지면에 적당한 여백이 있어야 독자의 독서 의욕을 북돋을 수 있습니다. '너무 많지도, 너무 적지도 않도록' 글자와 여백의 균형을 의식하며 글을 쓰도록 합시다.

과거를 묘사해
이야기의 깊이를 더한다

과거의 점과 점이 하나의 선으로 연결되어
그것이 현재의 축에 다시 합류하도록 연출해 봅시다.

✓ 과거의 일을 조명하면
의외의 전개가 펼쳐질 수 있다

기본적으로 이야기는 현재에서 미래로 나아가며 전개됩니다. 시간의
흐름 속에서 다양한 사건과 행위가 맞물려 일어나면서 주인공이 난관
을 극복하고 목표를 향해 나아가는 과정이 그려집니다.

그러나 간혹 시간의 흐름만 따라가다 보면 이야기가 단조로워지기
도 합니다. 글을 쓰다가 '어, 뭔가 이야기가 너무 밋밋해지는 것 같은
데……'라고 생각할 때가 분명 있을 것입니다.

그럴 때는 **이야기 본편의 시간 축을 거슬러 올라가 과거에 있었던 일
을 파헤쳐 조명하면, 마치 좋은 향신료처럼 이야기에 깊고 풍부한 묘미를
더할 수 있습니다.** 앞서 사이드 스토리를 설명할 때 언급했듯이, 과거와
관련된 에피소드 또한 이야기의 단조로운 흐름을 깨고 의외의 전개를
끌어내기에 적절한 기법 중 하나입니다.

● 과거 에피소드에서 자주 보이는 패턴
· 전혀 관계가 없다고 생각했던 과거의 살인사건에 단서가 숨겨져 있다.
· 죽은 것으로 알려진 인물의 유품에 수수께끼를 푸는 열쇠가 남겨져 있다.
· 현재가 첫 만남이 아니라 과거에 한 번 만난 적이 있었는데 완전히 잊고 있었다.

⊘ 복선이 없는 반전은 독자를 허탈하게 만든다

그러나 단순히 과거로 거슬러 올라가기만 해서는 큰 효과를 기대할 수 없습니다. 중요한 것은 현재 축 위에 있는 본편에 군데군데 과거 에피소드를 분산시켜 두었다가, 이야기를 읽어 나가는 과정에서 과거의 점과 점이 하나의 선으로 연결되고 그것이 현재의 축에 다시 합류하도록 연출하는 것입니다.

이 방법은 미스터리에서 자주 사용됩니다. 가령 현재 일어나는 사건이 실은 먼 과거에 일어났던 비극적 사건과 관계되어 있었고, 과거의 사건을 추적하는 과정을 통해 현재의 사건을 해결하는 패턴입니다.

여기서는 두 가지 포인트를 주의해야 합니다. 우선은 **너무 빈번히 과거로 돌아가서는 안 된다는 점입니다.** 독자가 현재 축에서 전개되는 스토리를 잊어버릴 정도로 왔다 갔다 하면 본말전도가 되어 버릴 수 있습니다.

그리고 **종반부에서 과거의 사건을 한꺼번에 모두 풀어놓지 않도록 해야 합니다.** 복선이 없는 큰 반전은 독자를 허탈하게 만들 수 있습니다. 어디까지나 메인 스토리에 중심을 둔 상태에서 과거 에피소드를 적당히 곁들였다가 회수하는 테크닉이 필요합니다.

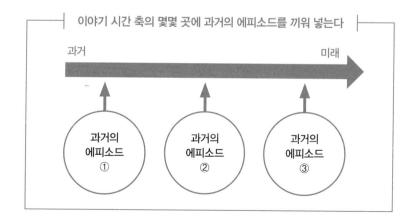

이야기 시간 축의 몇몇 곳에 과거의 에피소드를 끼워 넣는다

과거 　　　　　　　　　　　　　　　　　　　　　미래

과거의 에피소드 ①　　　과거의 에피소드 ②　　　과거의 에피소드 ③

배경 묘사는
이야기와 연관시킨다

배경 묘사를 앞으로의 전개와 연관 지으면 스토리를 뒷받침하는 동시에
독자의 감정 이입도를 높일 수 있습니다.

⊘ 앞으로의 전개에 대한 암시나 전조를
배경 묘사에 포함시킨다

배경 묘사란 등장인물이 있는 장소의 날씨와 시간대, 공간을 묘사하는
것입니다. **이야기 중간중간에 배경 묘사를 적절하게 끼워 넣으면 분위기**
를 효과적으로 연출할 수 있습니다.

　여기에서 신경 써야 할 포인트는 앞으로 이야기가 어떻게 전개될지에
대한 암시나 전조를 배경 묘사에 담아 연관성을 갖게 하는 것입니다.

　예를 들어 다음과 같은 배경 묘사가 있다고 합시다.

> 차가 막 국도로 들어선 참이었다. 서늘함을 품은 거친 바람이 사방을 에워쌌
> 다. 평소 같으면 발간 노을빛으로 사방이 물들어야 할 시간대였지만, 거무칙
> 칙하고 두꺼운 구름이 하늘을 온통 뒤덮고 있었다. 대기에 남아 있던 초여름
> 의 화창한 온기는 삽시간에 사라졌고 곧이어 굵은 빗방울이 톡톡 떨어지기
> 시작했다. 마른장마였던 최근에는 보기 힘들었던 소낙비였다. 피부에 떨어지
> 는 빗방울의 위력이 폭풍우가 다가오리라는 것을 말해 주었다.

　● 배경을 묘사할 때의 포인트
　· 이야기의 내용, 전개와 관련지어 묘사한다.
　· 등장인물에게 일어날 사건을 예감하게 한다.
　· 분량이 너무 많아지지 않도록 포인트를 좁혀 표현한다.

✅ 묘사가 잦으면 가독성이 떨어지기도 한다

어떤가요? 무언가 갑작스럽고 긴박한 국면이 펼쳐지리라는 것을 예고하는 듯하지 않나요? 이처럼 급변하는 날씨를 묘사하면 그다음에는 심상치 않은 사태가 닥칠 것임을 독자에게 암시할 수 있습니다.

공포 영화를 보면, 악마가 등장하기 직전 까마귀가 요란하게 울거나 늑대의 음산한 울음소리가 어둠 속에서 울려 퍼지는 장면이 등장하곤 합니다. 등장인물의 행동만 묘사하기보다 이렇게 배경 묘사를 연관 지어 보여주면 이야기의 내용을 뒷받침하면서 독자의 감정 이입도 강화할 수 있습니다. 때로는 배경 묘사에 복선을 심어 둘 수도 있습니다. 배경을 묘사하면서 추후 중요한 단서가 되는 장치나 정보를 숨겨 두어 효과적인 플래그로 활용할 수 있습니다.

단, 지나치게 많이 묘사하지 않도록 주의를 기울입시다. 장면 분위기를 한층 돋울 수 있는 기법이지만, 여기저기에서 배경 묘사가 나오면 역으로 효과가 희석되어 가독성을 떨어뜨리기도 합니다. 꼭 써야 하는 이유가 있는 장면에서 선별적으로 사용하는 것이 중요합니다.

악한 존재가 등장하기 전에 불길한 분위기가 감돈다

정경 묘사에는
어느 정도 주관이 담긴다

풍경에 주인공의 감정을 담아 보여줄 때는
부자연스럽지 않도록 적절하게 조절하면서 묘사해야 합니다.

✅ 등장인물의 심리가 반영되거나 주관이 드러난다

풍경 묘사와 정경 묘사는 이야기에서 주인공을 비롯한 등장인물들이
보고 있는 경치와 주위 환경을 묘사하는 것을 말합니다.

이 두 가지 용어는 거의 같은 의미로 사용되지만, 엄밀하게는 다른
점이 있습니다. 풍경 묘사는 단순히 경치를 묘사하는 문장인 데 비해,
정경 묘사에는 그것을 바라보는 등장인물의 감정이 반영되거나 주관
이 드러나기도 합니다.

즉 정경 묘사는 **시점이라는 필터를 거쳐 인물의 감정이 풍경에 투영되
고, 현실에서 보이는 모습 이상의 '무언가'를 말함으로써 이후에 이어지는
전개에 뉘앙스를 더합니다.**

정경 묘사를 할 때는 너무 노골적이지 않고, 부담스럽지 않은 선에
서 표현하는 것이 포인트입니다. 대놓고 감정을 담아내면 진부한 표현
이 되어 이야기의 질을 떨어뜨리고, 오히려 독자의 냉담한 반응을 초래
할 수 있습니다.

- **정경 묘사에서 사용할 수 있는 경관의 예**
 - 아침노을(일출)이나 저녁노을(일몰)로 물든 하늘
 - 밤하늘에 떠 있는 달의 모양이나 별의 반짝임
 - 푸른 하늘에 떠 있는 구름의 모양이나 움직이는 속도

⊘ 읽는 이의 관점에서
부자연스러운 느낌이 강하지 않아야 한다

다음의 예문을 한번 살펴봅시다.

> 어느덧 태양이 서쪽으로 기울고 있었다. 짙은 푸른빛이었던 바다가 윤슬로 하얗게 반짝이기 시작한다. 바다의 색은 시시각각 변모하고 있었다.
> 나는 그 어느 때보다 생명력 넘치는 모습으로 물살을 가르는 아버지를 눈에 담았다. 사야카도 말없이 그가 헤엄치는 모습을 바라보았다. 그러는 사이 아버지는 멀리 수평선을 향해 계속 헤엄쳐 갔다.
> 문득 여섯 살 무렵의 기억이 선명하게 되살아났다.

해 질 녘의 해변 풍경을 그려낸 장면입니다. '나'의 시점에서 바라본 경관에 서정적이면서 감상적인 기분이 투영된 것을 읽을 수 있습니다. 하지만 감정을 집어넣는 것은 이 정도까지가 좋습니다. 만약 바다를 보다가 갑자기 눈물을 줄줄 흘린다거나 대성통곡을 한다면 부자연스러운 느낌이 강해질 것입니다. 감정 표출을 적절히 절제하는 것에 유의해서 묘사하기 바랍니다.

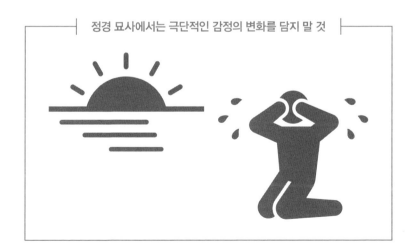

정경 묘사에서는 극단적인 감정의 변화를 담지 말 것

허용할 수 있는
거짓을 쓴다

독자가 '재미있다'고 생각하게 만들 수 있다면
거짓이 틀림없더라도 허용할 수 있는 거짓말이 됩니다.

☑ 말도 안 되는 명백한 거짓말이 나오면
독자는 마음이 떠난다

이야기는 픽션 즉, 저자가 만들어 낸 허구이지요. 독자는 이 사실을 잘
알고 책을 집어 듭니다. 하지만 일단 이야기를 읽기 시작하면 그것을
현실의 논리로 받아들이고 이해하려고 합니다.

이렇게 설명하니 좀 이상하게 들리기도 합니다만, 이것이 독자의 심
리예요. 소설만이 아니라 영화, 드라마 하물며 만화에서도 **이야기 전개
에 사실감과 현실성을 적용하며 감상하는 경향이 있습니다.** 그래서 이야
기 속에 말도 안 되는 명백한 거짓말이 나오면 그 순간 독자의 마음은
떠나 버리는 것이죠.

그럼 작가는 어떻게 해야 좋을까요? 답은 간단합니다. 거짓말이더라
도 거짓으로 생각되지 않는 궁극의 리얼리티를 글쓰기에서 추구해야
합니다.

● **허용되는 거짓말을 쓰기 위해 실천해야 할 포인트**
· 무리한 거짓말을 초반부터 전개하지 않는다.
· 물리적 법칙은 가능한 한 철저하게 현실에 근거한다.
· 꼼꼼한 취재와 조사로 주변의 사실 관계를 탄탄히 다져 둔다.

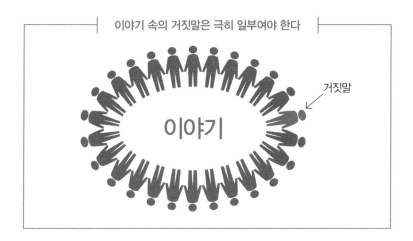

이야기 속의 거짓말은 극히 일부여야 한다

이야기

거짓말

✅ 사실에 기반한 논리정연한 문장으로 이야기를 쓴다

이야기에는 반드시 거짓말이 필요합니다. 이유는 누구나 알 것입니다. 거짓말이 없으면 이야기는 흥미진진해지지 않고, 감동적인 결말도 성립하지 않기 때문입니다.

작가가 궁극의 리얼리티를 추구하려면 철저하게 사실에 기반한 논리정연한 문장으로 이야기를 풀어 나가는 수밖에 없습니다. 그를 위해서는 취재나 사전조사를 통해 쓰고자 하는 이야기의 배경 지식을 철저히 마스터할 필요가 있습니다. **때로는 독자의 탄성을 자아낼 수 있을 만큼 현실적인 에피소드도 함께 섞어서 써 봅시다.** 이것은 작가의 '성실함'입니다. 그렇게 수십 번 중 한 번만 거짓말을 섞습니다. 그리고 이후부터는 그 거짓말을 지탱할 수 있는 여러 가지 거짓말을 덧입힙니다.

사실에 입각한 글을 초반부터 써서 바탕을 다져 놓은 작가의 '성실함'이 독자에게 전해지면, 독자는 거짓을 용서해 줍니다. 왜냐하면 '재미'가 무엇보다 우선이기 때문이지요. 바로 이 점이 중요합니다. 독자가 '재미있다'고 느끼게 만든다면 거짓이 틀림없더라도 허용될 수 있는 거짓말이 되는 것이죠.

어미의 변화로
리듬감을 만든다

문장을 끝맺는 어미에 변화를 주면
자연스럽게 글 전체에 리듬감이 만들어집니다.

✅ 어미의 중복을 피하는 것만으로도
문장이 훨씬 좋아 보인다

> 그녀는 의자에 앉아 있다. 어딘지 모르게 공허한 눈빛은 창밖을 향해 있다. 분
> 명 어젯밤의 일을 생각하고 있을 것이다. 충분히 예상한 일이지만, 나 역시 적잖
> 이 동요하고 있다.

이 글에서 뭔가 거슬리는 점이 있을 것입니다. 바로 어미가 똑같이
'~ 있다.'로 반복된다는 점이지요. 글을 쓰면서 문득문득 번뜩이는 아
이디어를 놓치지 않으려고 열심히 써 내려가다 보면 문장 끝의 어미가
똑같이 반복될 때가 있습니다. 이런 일은 프로 작가도 자주 겪는 현상
입니다.

문장 어미가 반복해서 동일하게 끝나면, 내용에 문제가 없더라도 어딘
지 모르게 리듬감을 잃어버린 매력 없는 글이 되어 버립니다. 앞의 예문
을 이렇게 수정해 보면 어떨까요?

> 그녀는 의자에 앉아 있다. 어딘지 모르게 공허한 눈빛은 창밖을 향한 채 움직이
> 지 않는다. 분명 어젯밤의 일을 생각하고 있을 터였다. 충분히 예상한 일이지만,
> 나 역시 적잖이 동요하고 말았다.

이전의 예문보다 읽기 편하고, 다음 문장으로 눈이 자연스럽게 움직
입니다. 실제로 어미 표현을 주의 깊게 살피고 중복을 피하는 것만으
로도 글이 훨씬 좋아 보입니다.

⊘ 현재 일어나는 일을 묘사할 때도 모든 문장이 현재진행형이어야 하는 것은 아니다

특히 장편소설에서 가독성은 필수적으로 고려해야 하는 요소입니다. 아무리 스토리가 흥미롭고 주제와 설정이 탄탄하더라도, 잘 읽히지 않는다면 독자의 마음은 멀어져 버립니다. 이 책에서는 지문과 대사의 비율, 글자와 여백의 균형 등을 언급하면서 여러 번 가독성을 강조해 왔습니다. 그만큼 술술 읽히는 문장을 쓰는 요령은 매우 중요한 테크닉이라고 할 수 있습니다.

먼저, 현재 일어나고 있는 일을 묘사하더라도 모든 문장을 현재진행형으로 써야 하는 것은 아님을 인식하는 것이 중요합니다. 현재 보여지는 대상의 움직임과 주인공의 인식 사이에는 미묘한 시차가 있는 법입니다. 또 체언으로 문장을 끝맺거나 추측의 의미를 담은 어미를 사용하면 같은 장면을 묘사하면서도 깊이를 더할 수 있습니다. 그리고 **문장을 끝맺는 어미에 변화를 주면, 자연스럽게 이야기 전체에 리듬감이 살아납니다.** 이 점을 꼭 기억하기 바랍니다.

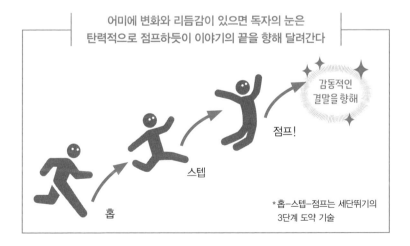

어미에 변화와 리듬감이 있으면 독자의 눈은
탄력적으로 점프하듯이 이야기의 끝을 향해 달려간다

감동적인
결말을 향해

점프!

스텝

홉

*홉–스텝–점프는 세단뛰기의
3단계 도약 기술

액션 장면을 쓸 때의 포인트

냉정하게 분석하고 객관적으로 묘사하지 않으면
액션 신의 역동적인 흐름과 현장감이 독자에게 전달되지 않습니다.

✓ 문장은 가급적 짧게 끝맺고 유동적인 리듬감을 의식한다

액션 신은 이야기의 묘미 중 하나입니다. 액션 장면을 묘사할 때의 포인트는 머릿속에서 시각적인 이미지를 최대한 구체적으로 떠올리는 것입니다. 신체 움직임은 물론이고 소리와 냄새, 찰나의 감정까지 이미지화해 자세하게 써 내려가야 합니다.

어떤 느낌인지 예문을 들어 볼게요.

> "끄으으윽! 커헉!"
> 남자는 흡사 짐승 같은 소리로 신음하며 피를 토했다. 그래도 쓰러지지는 않는다. 잠시 몸을 비트는가 싶더니 장검을 위로 들어 올리며 크게 휘둘렀다. 총을 든 상대의 옆구리부터 가슴까지 일격에 베어내며 반격했다. 상대는 선혈을 내뿜으며 쓰러졌다. 그 순간 또 다른 괴한 하나가 불쑥 튀어나왔다. 칼날 길이만 30센티가 넘을 법한 군용 나이프를 움켜쥔 채 남자에게 돌진해 왔다.
> "아악!"
> 나도 모르게 입에서 외마디 비명이 터져 나왔다. 하지만 남자는 주저하지 않았다. 날카로운 칼날을 맨손으로 붙잡아 막아선 것이다.

주의해야 할 점은 작가가 나서서 서두르지 않아야 한다는 점입니다. 오히려 냉정하게 장면을 분석하고 객관적으로 묘사해야 액션 신의 역동적인 흐름과 현장감이 독자에게 전달됩니다.

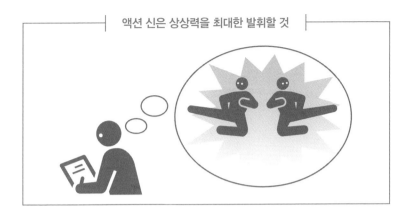

액션 신은 상상력을 최대한 발휘할 것

✅ 전투 장면에서도
다면적 시점으로 문장을 구성하는 테크닉이 중요

총격전이 벌어지는 액션 장면에서 총성과 유혈을 묘사하는 것만으로는 현장감을 표현할 수 없습니다. 적과의 위치 관계, 주변의 상황, 주인공의 심정까지 상상해 묘사함으로써 긴장과 공포가 배어 나오도록 합시다.

　그럼 예문을 살펴보겠습니다.

> 눈 깜짝할 사이에 몸을 일으킨 그는 여전히 총을 쏘아대는 적을 향해 단숨에 돌진했다. 동시다발적으로 양측에서 총탄이 쏟아졌다. 칠흑 같은 숲속에 총성만이 울려 퍼졌다. 나는 두 눈을 질끈 감았다. 굉음에 놀란 들새 떼가 날개 치며 날아오르는 소리가 아득히 들렸다. 악다문 입술에서는 피맛이 났다. 어머니가 남겨 준 유리 펜던트를 손마디가 하얘지도록 쥐고 몸을 웅크린 채 그가 무사하기만을 기도했다.
> "크흡"
> 총격전이 아직 한창인데 고통을 참는 듯한 짧은 외침이 들려왔다. 쿨럭. 탁한 기침 소리가 뒤를 이은 순간, 총성이 거짓말처럼 뚝 끊겼다. 터벅. 모래가 섞인 지면을 밟는 소리가 들린다. 나는 벌벌 떨며 질끈 감았던 눈을 겨우 떴다.

　전투 장면이면서 다면적인 시점으로 문장을 구성한 것을 볼 수 있습니다. 이 또한 액션 신을 쓸 때 필요한 테크닉 중 하나입니다.

엔딩 장면을 쓸 때의 포인트

모든 것을 남김없이 해결하기보다는 '무언가' 여지를 남기고
독자의 감상에 맡기는 것이 요즘 이야기의 주류입니다.

⊘ 엔딩 신에서 무엇보다 중요한 것은 '여운'

묘사에 관한 장의 마지막에 이르렀으니 이제 엔딩 신을 묘사할 때의
포인트를 말해 볼게요.

무엇보다 중요한 점은 '너무 많이 쓰지 않는 것'입니다. 이를 꼭 기억
하기 바랍니다. 작가로서는 기다리고 기다리던 이야기의 결말을 드디
어 맞이한 만큼 모든 정성을 쏟아붓고 싶겠지만, **엔딩 신에서 무엇보다
중요한 것은 여운입니다.** 결말에서 모든 것에 대한 답을 내리려 하지 말
고 독자가 뭔가 생각할 여지를 남겨 두면 이야기가 끝난 뒤에도 독자
나름대로 풍성한 감상을 곱씹을 수 있습니다.

다 읽고 난 뒤 불편한 감정을 느끼도록 의도하는 '이야미스ィヤミス'라
는 장르(뒷맛이 개운치 않은, 불쾌한 느낌이 남는 일본의 미스터리 소설을 통
칭)도 있는데, 여기서도 해결되지 않은 무언가를 남겨서 독자의 손에
맡기는 것이 최근 이야기의 주류로 자리를 잡았습니다.

명작을 참고해 이야기를 마무리 짓는 포인트를 익혀 봅시다.

● **엔딩 장면을 쓸 때의 포인트 정리**

① 모든 것을 다 마무리하려 하지 않는다.
② 여운을 남긴다.
③ 결말에는 닫힌 결말과 열린 결말 두 종류가 있다.

⊘ 열린 결말은 최종적인 해석을 독자에게 맡긴다

이야기의 결말은 크게 두 가지 유형으로 나눌 수 있습니다. '닫힌 결말'과 '열린 결말'입니다.

닫힌 결말은 작품 내에서 모든 것이 해결되고 완전한 종결을 맞는 방식을 말합니다. 해피엔딩이든 배드엔딩이든, 그다음 이야기로 이어질 가능성이 없는 유형입니다.

한편 열린 결말은 그다음 이야기가 이어질 수도 있다는 여지와 여운을 남기며 끝나는 유형입니다. 이를테면 사건이 말끔히 해결되지 않고 풀리지 않은 수수께끼가 남는다든가, 범인의 시체가 발견되지 않은 채 의미심장한 궁금증을 남기며 끝을 맺는다든가 하는 식입니다.

어딘가 미궁에 빠지듯 이야기를 마치며 최종적인 해석을 독자에게 맡겨 버립니다. 보는 시각에 따라 다소 무책임한 방식이라고 느낄 수도 있으며, 찜찜한 기분이 남기도 합니다. 그러나 현재 문학의 주류는 단연코 이쪽입니다. **무라카미 하루키 작가는 열린 결말의 기수라 불리기도 할 정도입니다.**

양쪽의 특징을 이해하고, 어떤 방식을 사용할지 잘 선택해 보세요.

열린 결말과 닫힌 결말

닫힌 결말은
깔끔하지만 고전적 방식

열린 결말은
모호하지만 현재의 주류

창작 의욕이 떨어졌을 때
기분을 전환하는 몇 가지 팁

글쓰기를 업으로 삼은 작가라도, 사람인 이상 기분이나 컨디션이 늘 똑같을 수는 없습니다. 이야기를 쓰고 싶어서 견딜 수 없는 날이 있는가 하면, 한 줄도 쓰지 못할 것 같은 날도 있을 거예요. 그럴 때 의욕을 되찾는 몇 가지 타개책을 소개합니다.

우선 첫 번째는 산책이에요. 실제로 많은 프로 작가가 입을 모아 추천하는 방법이지요. 여러분도 한 번쯤 들어봤을 겁니다. 저 역시 글을 쓰다가 막히면, 일단은 산책을 나갑니다. 장대비가 쏟아지거나 태풍이 오지 않는 한은 밖으로 나가 가볍게 걸어요. 시간상으로는 30분~1시간 정도입니다. 산책에서 돌아오면 저 자신도 놀랄 만큼 머릿속이 깨끗하게 정리되어 글을 쓸 의욕이 솟아나는 편입니다. 신선한 공기를 마시거나 햇볕을 쬐는 것은 생각 이상으로 효과가 좋습니다.

두 번째는 자신이 좋아하는 이야기를 감상하는 겁니다. 소설이든, 영화든, 애니메이션이든 상관없습니다. 단, 기분이 처지지는 않도록 해피엔딩으로 끝나는 통쾌한 내용의 작품을 추천합니다. 그러면 뇌가 리셋되는 한편, 다른 창작자의 작품을 접함으로써 자극을 받아 의욕이 살아납니다.

세 번째는 운동입니다. 저는 일주일에 나흘은 수영장에서 약 30분간 1킬로미터가량 자유형으로 천천히 헤엄칩니다. 이 방법도 상당히 효과가 좋습니다. 뇌에 아드레날린이 분비되면서 혈액 순환이 좋아지기 때문에 활력이 생기고 적극적인 마음가짐을 되찾을 수 있습니다.

여러분도 자신만의 기분 전환 방법을 꼭 발견하기 바랍니다.

STORY CREATION
PART

7

실제 집필과
프로 데뷔에 대하여

이야기를 계속해서 써 나가고 완성하기까지는 긴 여정을 지나야 합니다.
마지막 장에서는 글쓰기에 임하는 여러 마음가짐과 문학상에 응모하는 요
령, 프로 데뷔에 관해 설명합니다.

오랫동안 꾸준히 이야기를 써 나가려면

원고지 15~20매 분량의 글을 쓰는 것을 일과로 만들면
장편소설 초고를 2개월 안에 완성할 수 있습니다.

✅ 차근차근 벽돌을 쌓아 집을 짓는 것과 같은 꾸준한 작업

장편소설은 집필하는 데 특히 오랜 시간이 걸립니다. 200자 원고지로 1,000매가 넘는 이야기를 완성하는 데는 몇 달이 걸릴 수도 있지요. 이야기를 오랫동안 꾸준히 써 나가기 위해서는 지구력이 필요합니다. 매일 벽돌을 하나하나 쌓아 올려 집을 짓듯이, 매일 꾸준한 작업을 지속해야만 어떻게든 결과물을 만들어 낼 수 있는 일입니다.

게다가 의외로 체력 소모가 큽니다. 컴퓨터를 바라보며 의자에 앉아 키보드를 두드릴 뿐인데도 몇 시간 글을 쓰고 나면 몸도 마음도 녹초가 되어 버립니다. 처음에는 다들 의욕을 가지고 자신만만하게 글쓰기에 도전하지만, **하나의 이야기를 끝까지 완성하는 것은 100명 중 2~3명밖에 되지 않는다고 합니다.** 꽤 가혹한 수치이지요. 이것만 봐도 얼마나 길고 힘든 여정인지를 알 수 있습니다.

그렇다면 어떻게 하면 이야기를 끝까지 완성할 수 있을까요?

● **이야기를 완성하는 요령**

① 매일 정해진 시간에 글쓰기를 시작한다.
② 하루에 이만큼 꼭 쓰겠다는 분량을 정한다.
③ 마음이 내키지 않아도 일단 쓴다.

✅ 단지 키보드 앞에 앉아 피를 흘릴 뿐이라는 마음으로

'오늘은 기분이 좋으니까 많이 써 보자!'

'왠지 내키지 않아…. 오늘은 그만두는 게 낫겠어.'

이런 변덕스러운 마음가짐으로는 이야기를 완성할 수 없어요. 수많은 작가가 매일 책상에 앉아 원고를 쓰는 것을 필수 일과로 삼고 있습니다. 그러지 않고는 글을 쓸 수 없기 때문입니다.

아무리 프로 작가라 해도 글을 쓰는 것은 고행입니다. 미국의 소설가 어니스트 헤밍웨이도 이렇게 말한 바 있습니다. **"글을 쓴다는 행위에 특별한 것은 아무것도 없다. 단지 타자기 앞에 앉아 피를 흘릴 뿐이다."** 헤밍웨이 정도의 대작가에게도 그만큼 힘든 일이라는 거지요.

이야기를 계속 써 나가 작품을 완성하고 싶다면 아무리 내키지 않는 날이라도 정해 놓은 분량을 쓸 때까지는 의무적으로 컴퓨터 앞에서 일어나지 않는다는 각오로 시작해야 합니다. 사람마다 글을 쓰는 속도에는 차이가 있지만, 매일 원고지 15~20매 분량을 쓰는 것을 일과로 삼으면 장편소설 초고가 2개월이면 완성됩니다.

글쓰기라는 길고 험난한 길의 끝에는 성취감이 기다리고 있다

해냈어!

이야기의 길이는
어느 정도가 적당할까

장편소설이라면 200자 원고지로 1,000매 정도,
단편소설이라면 70~100매가 적당합니다.

✅ 중요한 것은 길이에 대한 이미지를 연상하는 것,
이를테면 마라톤 같은 느낌으로

플롯을 잡고 이야기의 대략적인 스토리 라인이 완성되었다면, 머릿속
에서 어느 정도 분량으로 쓸 것인지 이미지로 떠올리는 습관을 들여
봅시다. 그 같은 이미지가 없으면 글이 극단적으로 짧아지거나, 반대로
너무 길어지게 됩니다.

신기하게도 '1,000매 안으로 다 끝내자!'라고 구상하며 쓰기 시작하
면, 거의 비슷한 분량으로 마무리가 됩니다. 그리고 다양한 이야기를
써 나가면서 경험을 쌓다 보면 처음 생각한 이미지대로 분량을 자유롭
게 조절할 수 있게 됩니다.

거듭 말하지만, **중요한 것은 이야기의 길이를 이미지로 떠올리는 것입
니다.** 처음 한 줄을 쓸 때부터 그 이미지를 계속 유지하고 있으면 자연
스럽게 비슷한 분량으로 결말에 도달합니다. 마치 마라톤과 같은 감각
이에요. 처음에는 어려울 수 있지만, 감각으로 익히는 수밖에 없는 부
분입니다. 꾸준히 시도해 봅시다.

● **이야기의 길이를 이미지화하는 데 도움 되는 방법**
① 자신이 좋아하는 소설의 길이를 참고한다.
② 장편을 쓸 것인지, 단편을 쓸 것인지를 결정한다.
③ 지금까지의 독서 성향이 이야기의 길이에 비례함을 이해한다.

원고는 긴 편이 좋다

긴 원고

짧은 원고

쓸데없는 부분을 잘라내는 것은 간단하다.

분량을 추가하는 것은 더 어렵다.

✅ 긴 원고를 줄이는 편이 훨씬 편하고 효율적이다

그렇더라도 처음 글을 쓸 때는 이야기의 길이를 이미지로 떠올리는 게 쉽지 않을 거예요. 이럴 때는 짧은 것보다 차라리 길게 쓰는 것이 좋습니다. 긴 원고를 줄이는 편이 짧은 원고를 늘리는 것보다 훨씬 쉽고 효율적이기 때문입니다.

처음 쓰는 이야기에는 애착과 열의가 과도하게 담기기 마련이어서 이야기의 주요 내용과 무관한 부분에서도 장황하게 늘어지는 문장이 종종 등장하곤 합니다. 그런 불필요한 부분을 찾아 삭제하면서 분량을 조절해 가면 됩니다.

구체적인 양을 말하자면, 장편소설이라면 200자 원고지로 1,000매, 단편소설이라면 70~100매 정도가 적당합니다. 그 이유에 대해서는 잠시 후에 설명하겠습니다. 세상에 나와 있는 소설 상당수가 이 정도 분량을 기준으로 쓰였으므로 독자에게도 적당한 분량이라고 할 수 있습니다.

초고를 쓴 다음,
퇴고부터가 진정한 승부

일단 초고를 마치면 퇴고 작업에 들어갑니다.
이때 마음을 독하게 먹고 객관적인 눈으로 자신의 글을 읽어야 합니다.

⊘ 퇴고는 한 번으로 끝나는 것이 아니라
열 번 이상 반복해서 볼 필요가 있다

일단 이야기가 완성되면 그 성취감과 만족감은 말로 표현할 수 없을
만큼 큽니다. 그러나 진정한 승부는 이제부터가 시작입니다. 퇴고가 기
다리고 있기 때문입니다. 일단 끝까지 완성한 원고를 다시 읽고 고쳐가
는 것을 '퇴고'라고 하지요.

냉정히 말하면 **여러분이 고생 끝에 완성한 초고는 아직 완성도가
20% 미만에 불과하다고 봐야 합니다.** 그 미완성된 이야기를 다듬고 손
질하면서 완성도 100%를 향해 끊임없이 도전하는 과정이 바로 퇴고
입니다. 그렇기에 퇴고는 한 번으로 끝나지 않습니다. 놀랄지 모르지만
최소 열 번 이상은 반복해서 봐야 합니다.

"같은 원고를 열 번씩이나 볼 필요가 있을까?" 이렇게 생각할 수도
있겠지만, 퇴고를 하면 할수록 모순되는 부분이나 시간상의 오차, 내
용 오류, 오·탈자가 무수히 나오는 게 보통입니다.

● **퇴고하는 과정 예**

① 작업한 문서 프로그램상에서 5회 이상 퇴고.
② 다음으로 PDF 파일로 변환해 3회 정도 퇴고.
③ 마지막으로 종이에 출력해서 5회 정도 퇴고.

⊘ 전체적인 흐름을 훑어봤을 때
조금이라도 불필요하다고 느낀다면 삭제한다

퇴고는 첨삭, 즉 가필과 삭제라는 두 가지 작업의 반복입니다. 그중에서 압도적으로 중요한 것이 삭제 작업입니다. 불필요하다고 여겨지는 문장이나 표현, 대사 등은 과감하게 지워 버리도록 합시다.

이때 명심해야 할 점이 있습니다. 자신이 쓴 이야기를 퇴고할 때는 마음을 정말 독하게 먹고 객관적인 시각에서 자신의 글을 읽어야 한다는 사실입니다. 아무리 고심하고 정성을 들여 쓴 부분이라 할지라도 전체 흐름을 훑어봤을 때 조금이라도 불필요하다고 느낀다면 삭제해야 합니다. 그렇게 퇴고를 한 번 끝내고 나면, 며칠 시간을 두고 두 번째 퇴고를 시작합니다.

개인에 따라서 방법은 다르겠지만, 저는 다섯 번까지는 문서 작성 프로그램상에서 문장을 고치고, 여섯 번째부터 여덟 번째까지는 PDF 파일로 변환해 퇴고합니다. 신기하게도 **파일 형식이나 화면의 조판 방식이 바뀌는 것만으로도 보는 각도가 달라져 또 다른 오류를 발견하기가 쉬워집니다.** 그런 뒤에는 종이에 출력한 교정지로 아홉 번째 퇴고를 시작합니다. 종이에 출력해 퇴고를 하면 이때도 역시 신기할 정도로 앞에서 보지 못했던 오자와 실수를 발견합니다.

저는 프린트한 종이 원고로 몇 번 더 수정하는 것을 거쳐, 대략 15교 정도를 본 뒤에야 간신히 마무리 단계에 도달합니다. 그런데 이같이 기나긴 과정을 거쳐 완성한 원고를 출판사의 문예 편집자에게 보내면, 온통 빨갛게 체크가 되어 돌아옵니다. 그것을 보완한 다음 판형에 맞춰 조판까지 한 상태에서 다시 5~7회 정도 교정 작업을 거친 뒤에야 마침내 이야기가 완성되지요.

완성한 이야기를 문학 공모전에 투고하기 ①

문학 공모전은 크게 순수문학, 장르문학, 웹소설 이렇게 세 부문으로 나눌 수 있고
여기서 다시 각각 장편과 단편으로 나뉩니다.

⊘ 포기하기 전에 원고를 완성해서 투고해 보자

이야기를 완성했다면 출판사나 플랫폼, 서점 등이 주최하는 문학상에
응모해 보고 싶은 사람이 많을 겁니다. 잘되면 상을 받고 프로 작가로
데뷔도 할 수 있습니다. 그런 마음은 이야기를 쓰는 데 큰 동기 부여가
됩니다.

응모를 생각하고 있다면 우선 출판사나 플랫폼이 모집하는 문학상과
신인상의 정보를 수집합니다. 주관사 홈페이지나 문학 공모전 정보를 모
아 놓은 사이트 등을 활용하면 날짜순으로 다양한 공모전의 상세 정보가
게재되어 있어 쉽게 정보를 얻을 수 있습니다. (국내 사이트로는 대표적으
로 '엽서시문학공모전 www.ilovecontest.com/munhak'이 있습니다.)

'그런 데에 내가 붙을 리가 없잖아.' 하고 포기해 버리기 전에 우선
원고를 완성해서 투고해 보기를 추천합니다. 지금의 인기 작가들도 모
두 이와 같은 길을 걸어온 끝에 인정을 받은 것이니까요.

- 문학상에 관한 토막 지식
- 수상자로 선정되어도 출간이 확정되지 않는 상도 있다.
- 단행본 또는 문예지로 출간될 수 있다.
- 인세 비율은 출판사에 따라 큰 차이가 있다.

부문에 따라 모집하는 원고 형태가 다른 경향이 있다

장르문학	웹소설	순수문학
단편/장편	중~장편	단편

⊘ 장편을 써서 응모하고 싶다면 원고지 1,000매를 기준으로 완성한다

문학 공모전과 관련한 정보를 보다 보면, 문학상에도 정말 많은 종류가 있음을 알 수 있습니다. 우선은 여러분이 쓴 이야기가 어디에 해당하는지를 판단해야 합니다.

문학상은 순수문학, 장르문학, 웹소설 등 크게 세 종류로 구분됩니다. 여기서 다시 장편과 단편으로 나뉩니다. 앞서 7-2에서 이야기의 적정 분량을 말하면서 장편소설은 200자 원고지 1,000매, 단편소설은 70~100매가 적당하다고 이야기했는데, 이는 사실 문학 공모전의 응모 규정에 따른 기준입니다.

대부분의 문학상이 비슷한 응모 규정을 두고 있으므로 장편소설을 써서 응모하고 싶다면, 원고지 1,000매를 기준으로 완성하면 다양한 문학상에 투고하는 것이 가능합니다.

투고했다가 낙선한 작품은 다른 공모전에 다시 응모해도 상관없습니다. 다만 투고한 뒤 결과가 나오기 전에 다른 곳에 이중 투고를 하는 것은 절대 금지하고 있으므로 업계의 규칙을 준수하도록 합시다.

완성한 이야기를
문학 공모전에 투고하기 ②

어떤 문학 공모전의 1차 전형에서 떨어진 작품이
다른 공모전에서 대상을 받았다는 이야기는 실제로 종종 있는 일입니다.

✅ 문학상마다 선호하는 유형이 존재한다

완성한 작품의 장르와 원고 분량을 고려해 어떤 공모전에 응모할지를
결정했다면, 주관사의 문예지나 최근 수상 작품을 구입해 읽어 보기를
강력히 추천합니다. 왜냐하면 **문학상마다 각기 선호하는 작품 유형이 존
재**하기 때문입니다. 의외로 이것이 까다로운 장벽으로 작용해 창작 의
욕을 떨어뜨릴 수도 있습니다.

장르문학 분야의 신인상 공모라 하더라도 살인이나 유괴처럼 잔혹
성의 수위가 높은 범죄를 다룬 작품은 거절한다는 암묵적인 규칙이
있기도 합니다. 또는 청춘 학원물이나 휴먼 드라마 장르의 작품이 매
년 선정되었다든가, 장르 불문이라고 모집 공고가 났음에도 수상작은
늘 시대물이나 역사소설이 되는 등 각 상마다 독자적인 경향과 선호하
는 스타일이 반드시 있습니다. 이것을 고려하지 않고 응모했다가는 아
무리 좋은 이야기를 써도 낙선을 피하기가 어렵습니다.

● **문학상에 응모하기 전에 알아 두자**
- 응모하려는 문학상의 경향과 선호 유형을 철저하게 분석한다.
- 1차 심사에서 떨어지더라도 낙심하지 않는 멘탈을 키운다.
- 포기하지 않고 몇 번이고 거듭해서 투고하는 근성이 필요하다.

✅ 문학상은 1차 전형부터 '운'에 좌우된다

문학상의 경향과 선호 유형을 분석해 어디에 응모할지를 결정했다면 집필 계획을 세웁니다. 스토리 라인으로 플롯을 잡고, 하루에 쓸 분량을 결정하고, 마감일까지 여러 번 퇴고를 거쳐 주관사에 보냅니다.

장편소설이라면 아무리 쓰는 속도가 빨라도 완성하기까지 반년은 걸린다고 생각하는 편이 좋습니다. 그리고 응모 후에도 보통 3~4개월이 지나야 1차 전형 합격자가 홈페이지 등에 발표됩니다.

심혈을 기울여 완성한 이야기가 1차 전형에서 떨어졌다고 해도 낙담하거나 절망하기에는 이릅니다. 문학상은 1차 전형에서부터 운이 크게 작용한다고 단언할 수 있습니다. 특히 1차 심사는 외부 인사들이 관여하므로 개인의 취향이나 주관이 크게 작용합니다. 어떤 상의 1차 전형에서 떨어진 작품이 다른 신인상에서 대상을 받는 사례가 실제로 드물지 않게 일어납니다.

글쓰기를 포기하지 않으면, 꿈은 영원히 계속됩니다.

문학상에 투고하는 마음가짐

포기하지 않으면

언젠가
꿈은 이루어진다

작가 데뷔를 꿈꾸는
여러분께

인터넷은 다양한 가능성이 넘치는 세계.
나의 이야기가 사람들에게 읽히고 지지받을 기회는 무궁무진합니다.

⊘ 작가란 특별한 자격이나 면허가 필요한 직업이 아니다

장래에 반드시 프로 작가로 활동하리라 굳게 마음먹은 사람도 있을 것입니다. 그런 사람은 포기하지 말고 이야기를 계속 써야 합니다.

7-5에서도 언급했지만, **포기하지 않으면 언젠가 반드시 기회가 찾아옵니다.** 저 역시 수십 차례 낙선했지만, 그래도 포기하지 않고 투고를 계속한 결과 어떻게든 작품을 출판할 기회를 얻어 프로로 데뷔할 수 있었습니다.

다만 조금 냉정한 현실을 이야기를 하자면, 유례없는 출판 불황을 겪고 있는 현 상황에서는 글을 써서 생계를 유지하는 것이 상당히 어려운 일입니다. 이런 현실을 분명히 이해할 필요가 있습니다. 프로 작가로 데뷔해서 베스트셀러를 연이어 내고, 수십 년 동안 일선에서 작품을 계속 쓸 수 있는 것 역시 어느 정도 운이 따르지 않으면 어려운 일입니다. 작가란 특별한 자격이나 면허가 필요한 직업이 아닙니다. 꾸준히 글을 쓰다 보면 언젠가 작가로서 성공할 기회는 열려 있습니다.

> ● 프로 작가로 데뷔하는 새로운 방법
> · 플랫폼에 창작물을 올린다.
> · 플랫폼의 공모전에 응모한다.
> · 블로그나 SNS를 통해서 창작물을 연재한다.

인터넷의 등장과 함께 이야기의 세계에도 큰 변화가 일고 있다

✅ 인터넷을 통한 작품 활동은 출판사도 주목하는 부분

2004년에 운영을 시작한 '소설가가 되자 https://syosetu.com'를 비롯한 일본의 소설 투고 사이트는 높은 인지도를 자랑합니다. '소설가가 되자'의 경우 2021년 기준 등록 이용자 수 190만 명, 소설 게재 수 75만 편을 넘어서며 일본 최대 규모의 온라인 소설 플랫폼으로 자리 잡은 지 오래입니다.

이 같은 투고 사이트에서는 이전에는 생각지도 못한 방법으로 작가가 되는 기회를 얻을 수 있습니다. 자체 공모전에서 입상하는 방법 외에도, 저자가 커뮤니티 사이트에 게재한 작품이 인기를 얻음에 따라 출간 제안을 받아 데뷔가 결정되기도 합니다.

무명 뮤지션이 인터넷상에서의 활동을 통해 주목을 받고 세계 무대로 진출하듯이, **지금은 인터넷을 매개로 한 작품 활동을 출판사에서도 주목하고 있으며 출판사가 직접 투고 사이트를 운영하는 사례도 있습니다.** 온라인 세상은 다양한 가능성이 무한히 넘치는 만큼 이야기 창작을 포기하지 않는 한 여러분의 이야기가 많은 이에게 읽히고 사랑을 받을 기회는 열려 있습니다.

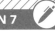
프로 작가가 되면
과연 먹고살 수 있을까

프로 작가가 되면 글만 써서 먹고살 수 있을까? 이를 걱정하는 사람도 당연히 무척 많으리라 생각합니다. 그래서 작가 세 명의 사례를 간단히 소개해 보려 합니다.

A씨는 일본 내 유수의 신인 문학상에서 대상을 수상했습니다. 이미 10년도 더 지난 일입니다. 데뷔 후에는 1년에 한 작품 정도를 출간했지만 그리 인기는 없었습니다. 그러나 5년 전에 낸 작품이 크게 인기를 끌면서 시리즈로 이어졌고, 미디어믹스에도 성공하며 판매 누계 500만 부를 넘는 대히트작이 되었습니다. 지금은 전업 작가로서 상당히 풍요로운 생활을 하고 있습니다.

B씨 또한 5년 전에 유명 신인 문학상에서 대상을 받으며 등단했습니다. 그 후로 1년에 두세 작품 정도를 정기적으로 출간하고 있습니다. 이 정도로 꾸준히 책을 내는 것도 대단한 일입니다만, 판매량이 많지 않아 재판을 찍지는 못했습니다. B씨는 겸업 작가로, 사실 집필만으로는 먹고살기 힘든 상황입니다. 참고로 700엔짜리 문고본이 출간될 경우 대형 출판사가 지급하는 인세는 10% 즉, 권당 70엔이 작가에게 들어옵니다. 출판 불황기인 현재로서는 5,000부만 찍을 수 있어도 다행인 상황입니다. 그렇다면 한 작품을 출간했을 때 저자가 받는 인세는 35만 엔 정도에 불과하겠지요. 생계를 유지하기는 쉽지 않습니다.

마지막으로 저의 사례입니다. 저는 편집 및 집필 서비스를 제공하는 회사를 경영하고 있습니다. 직원들과 함께 실용서와 저명인사, 연예인의 책을 집필하는 한편, 기업 광고와 영상 시나리오 작업도 수주하고, 소설도 쓰고 있으므로 겸업이기는 하지만 글을 쓰는 일만으로도 그럭저럭 생계를 꾸려 나가고 있습니다.

이야기의 틀을 잡는
설정 노트

실제로 이야기를
창작해 보자

이야기 창작에 대한 이해가 깊어졌다면, 실제로 창작에 도전해 봅시다. 여러분만의 아이디어를 구체화해 직접 써 넣을 수 있는 템플릿을 준비했습니다. 하나씩 채우다 보면 이야기를 이루는 기초가 완성될 것입니다.

상징적인 장면

먼저, 쓰고 싶은 장면이나 인물, 대사를 자유롭게 써 보세요.
그 과정에서 새로운 이미지도 자연스럽게 떠오를 거예요.

▶ p.12~13

■ 처음 머릿속에 떠오른 이미지

■ 첫 장면(오프닝)의 이미지

■ 주인공의 대사

■ 클라이맥스 장면

■ 엔딩의 이미지

■ 마지막 문장의 이미지

■ 그 외의 이미지

이야기의 3대 구성요소

장르, 주제, 설정은 이야기의 3대 구성요소입니다. 템플릿을 이용해 여러분이 쓰고 싶은
이야기의 큰 틀을 명확히 정리해 보세요.

p.16~17

■ **장르** 쓰고 싶은 장르를 선택하세요.

장르문학 · 웹소설 · 순문학

액션 · 서스펜스 · 스포츠 · 휴먼 드라마 · 로맨스 · 역사소설

공포 · 미스터리 · 시대소설 · SF · 판타지 · 기타 ()

■ **주제 (이야기를 통해 전하고 싶은 것)**

■ **설정 (무대 장치의 대략적인 틀)**

※ 제시된 템플릿을 참고해, 문서 프로그램이나 노트에서 양식을 만들어 넓게 활용하세요.

주인공 캐릭터 설정

주인공의 프로필을 작성해 봅시다. 성격과 외모, 주변과 생활환경 등 세부적인 사항까지
치밀하게 고려함으로써 이야기의 설득력을 높입니다. p.42~49, p.70~71, p.78~79

■ 주인공의 PROFILE

이름	나이·성별
생일	키
체중	외모의 특징
복장의 특징	머리 모양
학력	직업과 경력
가정환경	가족 구성
장점	단점
성격	특기
취미	동호회 또는 동아리 활동
주요 대사 ①	주요 대사 ②

■ 주인공이 사는 동네의 지도

집의 위치	가장 가까운 역
그 외 ①	그 외 ②

■ 주인공이 거주하는 집의 구조

1F	2F
주소	
건물명	

※ 제시된 템플릿을 참고해, 문서 프로그램이나 노트에서 양식을 만들어 넓게 활용하세요.

등장인물 관계도

다음은 등장인물들의 관계를 한 눈에 알기 쉽게 도식화해 봅시다. 포인트는 등장인물 각 각이 상관관계를 맺도록 하는 겁니다.

p.44~45, p.48~49, p.56~57

■ 적대자의 이름	나이·성별
체격(키, 몸무게, 체형)	특징
인물 배경	기타

■ 동료의 이름	나이·성별
체격(키, 몸무게, 체형)	특징
인물 배경	기타

■ 협력자의 이름	나이·성별
체격(키, 몸무게, 체형)	특징
인물 배경	기타

참고

■ 각각의 관계성을 만들어 봅시다

※ 제시된 템플릿을 참고해, 문서 프로그램이나 노트에서 양식을 만들어 넓게 활용하세요.

내가 만드는 세계관 ①

자신이 매력적이라고 생각하는 이야기를 몇 가지 꼽아 보고 그 이유를 생각해 봅시다.
쓰고 싶은 세계관이 점차 명확해질 거예요.

p.46~47, p.62~65

■ 세계관에 매력을 느낀 작품 3개를 적어 보세요

① 작품명 《 》
　이유 :

② 작품명 《 》
　이유 :

③ 작품명 《 》
　이유 :

■ 세계관의 대략적인 이미지를 작성해 봅시다

모델로 삼고자 하는 세계관

장르

세계관

주인공의 동기

주인공의 목적

지형(바다나 산 등의 존재 여부)

※ 제시된 템플릿을 참고해, 문서 프로그램이나 노트에서 양식을 만들어 넓게 활용하세요.

내가 만드는 세계관 ②

이야기의 윤곽이 어느 정도 잡혔다면, 이제 설정 마무리 작업입니다.
이야기 속 세계의 지역성과 문화에 대해 자세하게 써 봅시다.

p.60~89

시대 설정 (이 세계는 어떤 시대인가?)

문화 (생활 양식은 어떠한가?)

종교 (어떤 신이 있고, 어떤 가르침을 따르는가?)

국가 (어떤 국가인가, 국민은 자유로운가?)

계급 (신분제도가 있는가?)

지형 (바다나 산 등이 존재하는가?)

기후 (온난한가, 한랭한가 등)

음식 (어떤 음식을 먹고 사는가?)

조리법 (음식을 조리하는 방법은?)

인구 (이 세계의 인구 규모는 어느 정도인가?)

마을과 마을, 도시의 관계 (등장인물이 활동하는 세계에 대해서)

경제 (자본주의 사회인가, 공산주의 사회인가?)

세금 (세금을 내는가?)

수입 (등장인물의 수입은 어느 정도인가?)

전기 (전기가 들어오는가?)

가스 (가스기 들어오는가?)

수도 (수도가 들어오는가?)

통신기술 (휴대전화가 있는가?)

도로 (도로는 아스팔트인가?)

교통수단 (등장인물의 이동 수단은?)

의료 (의료는 어느 정도 발달했는가?)

세계관 요약
(예시 : 세계관과 유사한 느낌은 1960년대 일본이 연상됨. 냉장고와 텔레비전 등 기본적인 가전제품은 갖추어진 상태다.)

※ 제시된 템플릿을 참고해, 문서 프로그램이나 노트에서 양식을 만들어 넓게 활용하세요.

플롯 작성 템플릿

설정을 점검하면서 플롯을 만듭니다. 주제를 기준으로 삼아
등장인물의 성격과 스토리의 큰 틀을 정해 보세요.

▶ p.92~105

■ 등장인물 PROFILE

등장인물 ①
- 이름
- 나이
- 성격
- 특징
- 역할

등장인물 ②
- 이름
- 나이
- 성격
- 특징
- 역할

등장인물 ③
- 이름
- 나이
- 성격
- 특징
- 역할

등장인물 ④
- 이름
- 나이
- 성격
- 특징
- 역할

힘내자!

■ 스토리

기 (발단)

승 (전개)

전 (절정)

결 (결말)

■ 이야기의 목표

전하고자 하는 주제

※ 제시된 템플릿을 참고해, 문서 프로그램이나 노트에서 양식을 만들어 넓게 활용하세요.

실제로 이야기를 써 보자

드디어 실제로 이야기를 써 볼 차례입니다. 대사와 서술의 시점에 주의하면서 독자의 마음을 끌어당길 수 있는 장치를 설치하는 것이 중요합니다.

p.112~119

- 프롤로그 (첫 장면)

- 외전 ①

- 외전 ②

■ 메인 스토리

■ 에필로그

※ 제시된 템플릿을 참고해, 문서 프로그램이나 노트에서 양식을 만들어 넓게 활용하세요.

실제로 묘사해 보자

마지막으로 묘사를 연습해 봅니다. 자신의 이야기에 등장하는 인물을 사용해서
각각의 묘사를 연습해 보세요.

▶ p.140~155

■ 배경 묘사 연습

■ 내면 묘사 연습

- 외면 묘사 연습

- 정경 묘사 연습

- 액션 묘사 연습

※ 제시된 템플릿을 참고해, 문서 프로그램이나 노트에서 양식을 만들어 넓게 활용하세요.

도전을 거듭하는 여정 속에서
이야기 창작의 기술과 재능이 만개하는 순간을
맞이하시길

먼저 이 책을 끝까지 읽어 주셔서 고맙습니다. 뜬금없지만 여기에서 다시 한 번 어니스트 헤밍웨이의 말을 인용하고자 합니다.

> 인터뷰어 : 퇴고는 어느 정도로 하시나요?
> 헤밍웨이 : 그때그때 다르지만 《무기여 잘 있거라》의 결말은 나 자신이
> 만족할 때까지 서른아홉 번 고쳤습니다.
> 인터뷰어 : 그토록 고심하신 까닭이 있으셨는지요?
> 헤밍웨이 : 그저 단어를 제대로 고쳤을 뿐입니다.

노벨 문학상을 받은 세계적인 대작가조차도 적확한 단어를 선택하기 위해 결말을 서른아홉 번이나 고쳐 썼다는 것입니다. 이야기 창작이 얼마나 고생스러운 작업인지를 보여주는 동시에, 퇴고와 수정을 거치며 거의 무한히 완성의 방향이 바뀔 수 있다는 점을 알 수 있는 대목입니다.

저는 헤밍웨이의 이 인터뷰를 무척 좋아해서 좌우명으로 삼고 있습니다. 책을 쓰다가 '이제 이 정도면 괜찮지 않을까?' 하고 끝을 내려다가도, 항상 헤밍웨이의 말을 떠올리고는 '한 번만 더 보자!'라고 저 자신을 다독입니다.

이야기를 창작한다는 것은 마치 칠흑 같은 어둠 속을 자동차로 질주하는 행위나 다름없습니다. 헤드라이트만을 의지해 나아가야 하는

상황에서 보이는 것은 빛이 닿는 아주 제한적인 부분일 뿐입니다. 그럼에도 인내하고 집중하며 멈추지 않고 달리다 보면 언젠가는 기필코 목적지에 도달할 수 있습니다. 이 책이 어떤 형태로든 여러분의 헤드라이트 불빛에 보탬이 되어, 창작의 기틀을 잡는 데 조금이라도 도움이 된다면 기쁠 것입니다.

지금까지의 저의 경험으로 볼 때 일단 무언가를 쓰기 시작했다면, 아무리 힘들더라도 마지막까지 완성하는 습관을 들이는 것이 중요합니다. 설령 그 이야기가 재미없고 시시하게 느껴진다 하더라도 반드시 완성해 보기 바랍니다.

원고를 고치고 또 고치다 보면 초고와는 다른 의외의 방향으로 이야기가 바뀌면서 현격히 업그레이드되는 사례도 있습니다. 또 설령 재미가 떨어지는 실패작으로 끝난 이야기라고 해도, 거기서 배운 점이 있을 것이며, 그다음 쓰는 이야기는 분명 더 나은 모습을 보여줄 것입니다. 실패는 성공에 다가가기 위한 디딤돌이며, 그 과정을 통해 이야기 창작의 기술이 꽃피우는 순간이 오리라는 것을 믿어 보기 바랍니다.

헤밍웨이 역시 캄캄한 암흑 속을 돌진한 끝에 결국에는 목적지에 도달한 것이라고 저는 늘 생각합니다. 그렇게 포기하지 않고 글을 계속 써 나가다 보면, 언젠가 여러분의 이야기도 목적지에 도착해 많은 이들에게 환희와 감동, 짜릿한 전율을 선사할 것이 틀림없습니다.

히데시마 진

첫 문장부터
엔딩까지
이야기
재미있게
쓰는 법

1판 1쇄 2024년 4월 29일
1판 3쇄 2024년 10월 7일

지은이　히데시마 진
옮긴이　윤은혜
펴낸이　김영우
펴낸곳　삼호북스

주소　서울특별시 서초구 강남대로 545-21 거림빌딩 4층
전화　(02)544-9456
팩스　(02)512-3593
전자우편　samhobooks@naver.com
출판등록　2023년 2월 2일 제2023-000022호

ISBN 979-11-987278-0-0 (03600)